描繪廢墟的世界

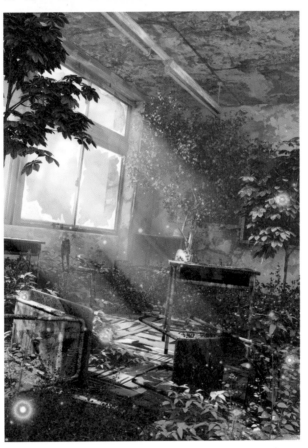

前言
Forword

感謝您購買本書。

本書解說了各式各樣的廢墟描繪方法。

描繪出接近現代的某處風景，因為什麼原因而遭到遺棄，變成了廢墟的樣子。

這次邀請了 3 位繪師分別繪製了插畫，並按部就班解說製作過程。

雖然一句話說是廢墟，其表現方法也是多種多樣的。

既有陰暗、令人毛骨悚然的氛圍，也有夢幻般美麗的情景。

除此之外，還有只在那幅畫的世界裡才會出現的「映襯表現」。

配合想要描繪的畫面，請參考各章節解說的構圖、荒廢表現以及技法。

本書收錄有裂縫、缺損、污漬、鏽蝕的描繪方法等，在描繪廢墟上是不可或缺的基本技巧（第22頁～）。請務必在自己的作品製作中活用。

如果本書能夠幫助各位讀者進行更好的製作活動，那就太好了。

本書的使用方法

本書收錄了以廢墟為主題的 8 個場景的插畫，並區分不同Part加以介紹。
按照順序解說從設計概念的決定到完成的繪製過程。各位可以直接跟著描繪步驟，
描繪出同樣的畫面來幫助練習。或者是只參考想使用的技巧，將其運用在自己的插
畫中也是很好的。請根據自己的目的加以活用。

圖像編號
為了能夠明確標示出繪製過程的文章與
相對應的圖像，特地加上了圖像編號。
每個不同Part都有自己的流水編號。

繪製過程
按步驟順序進行解
說。重要的部分以
黃色的記號醒目標
示。

07 描繪近景

為了不破壞草圖整體的均衡，要從近景開始描繪
大樓的細節。描繪的時候要保持均衡，這點很重
要，所以描繪的過程中，中景和遠景也要配合調
整。遠景裡配置了一個模糊的大樓。在這個時間
點，描繪大樓尚不需要太注意形狀的正確性。考
慮到和大樓之間的尺寸感，把人物縮小了㉑。
在近景圖層追加了遭到棄置的車輛。因為海底會
有泥土堆積的關係，所以描繪車體下半部分被掩
埋的話，會更有說服力㉒。

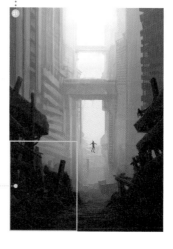

POINT 活用自訂筆刷

當然，使用Photoshop和CLIP STUDIO的預設
筆刷也可以描繪。不過另一方面，在網上也
可以下載各種可以免費使用的自訂筆刷。建
議各位可以試著去尋找看看自己喜歡的筆刷
吧！
㉓是我經常使用的其中幾種筆刷。然而並沒
有限制一定要用這個筆刷才能描繪。

POINT
介紹特別有用的技巧、知識、作業的
訣竅等。也可以運用在其他繪畫作品
上的普遍性內容。

48

MEMO

知道的話會很有用的知識，以
及希望各位記住的資訊。對於
精進畫功有所幫助。

Lecture

在依序解說的繪製過程中介紹不完
的個別技巧。針對物件的基本描繪
方法等，便於各項技法應用而進行
的解說。

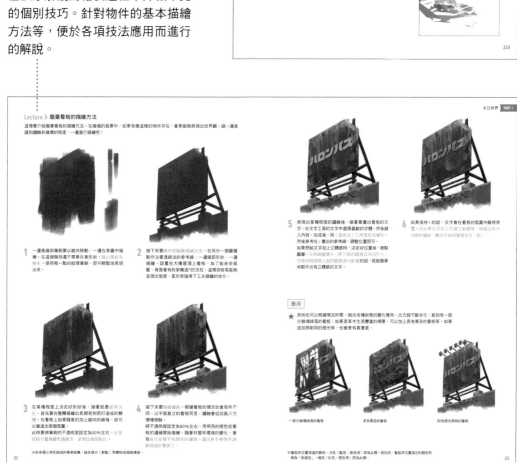

目 錄
CONTENTS

PART 1

末日世界 25

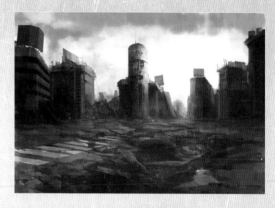

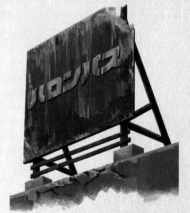

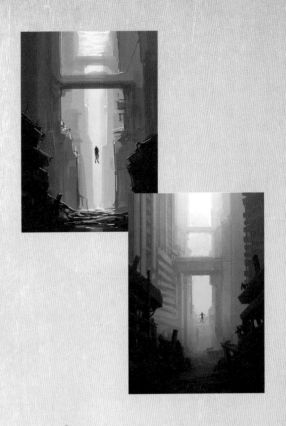

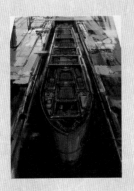

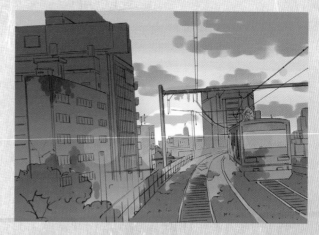

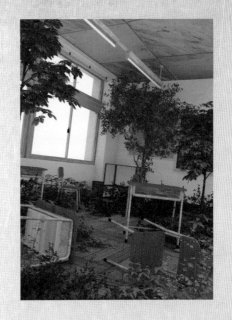

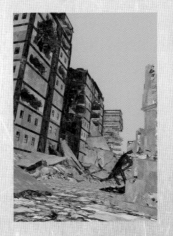
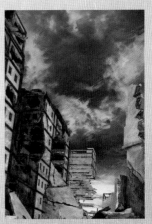
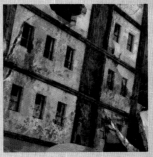

本書中登場的荒廢表現

裂縫、缺損、崩塌

可以使用在地面的柏油路、大樓、小物品等各式各樣場合的表現方式。裂縫和缺損的基本描繪方法請參照第22頁。

柏油路的龜裂
在裂痕的寬窄和方向呈現一些變化
→ Part 1 末日世界（第34頁）

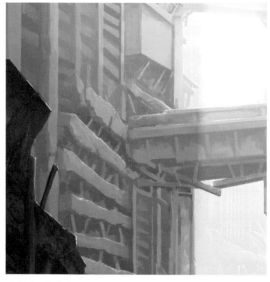

建築物的崩塌
只留下混凝土和鋼骨，使之風化
→ Part 2 沉入水中的城鎮（第50頁）

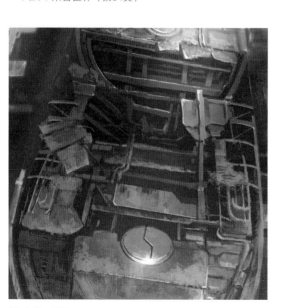

船身的孔洞
表現出機械類物體的破損
→ Part 3 廢船（第74頁）

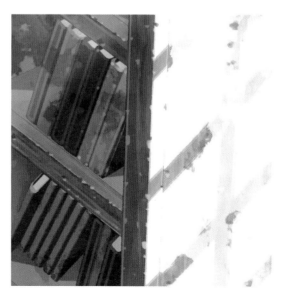

木框的缺損
讓棱角和邊緣的缺損更加明顯
→ Part 4 老舊的空屋（第83頁）

燈架的缺損
藉由高光來表現缺損部位
→ Part 4 老舊的空屋（第89頁）

大樓表面的凹陷
藉由高光來強調凹陷形狀
→ Part 5 被遺忘的電車（第101頁）

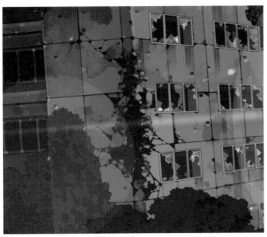

大樓的崩塌
先塗上大面積的顏色，再加上細小的崩塌表現
→ Part 5 被遺忘的電車（第102頁）

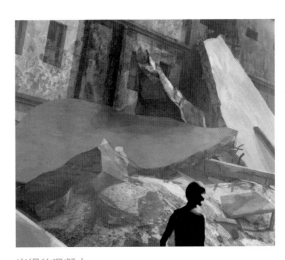

崩塌的混凝土
描繪深溝，呈現出立體感
→ Part 8 廢都（第150頁）

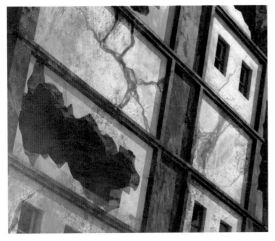

大樓的孔洞、裂縫裂痕
用比牆壁更深的顏色描繪表面的裂縫
→ Part 8 廢都（第151、152頁）

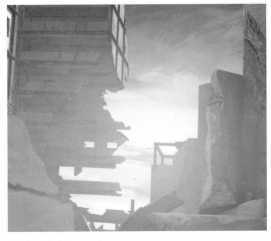

大樓的崩塌、瓦礫
藉由外形輪廓來表現大範圍的崩塌
→ Part 8 廢都（第154頁）

沿著表面垂落的鏽痕，或是侵蝕整體的鏽蝕等，表現的方法有很多種。根據生鏽的侵蝕情況，可以表現出劣化的年月。基本的描繪方法請參照第23～24頁。

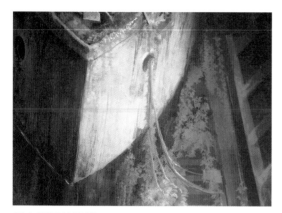

船身側面的鏽蝕
要意識到鏽蝕擴散的流動方向
→ Part 3 廢船（第73頁）

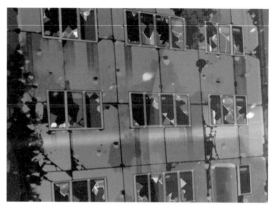

沿著大樓表面的鏽蝕
從上往下垂落擴散
→ Part 5 被遺忘的電車（第103頁）

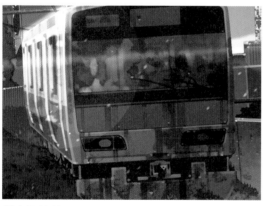

電車的鏽蝕
配合車體的形狀描繪出污損
→ Part 5 被遺忘的電車（第107頁）

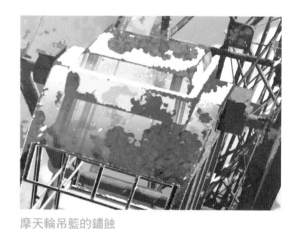

摩天輪吊籃的鏽蝕
沿著棱角和邊緣描繪細節
→ Part 6 遭到廢棄的遊樂園（第113頁）

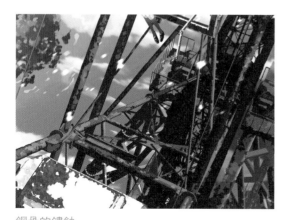

鋼骨的鏽蝕
強調和底層的顏色不同
→ Part 6 遭到廢棄的遊樂園（第115頁）

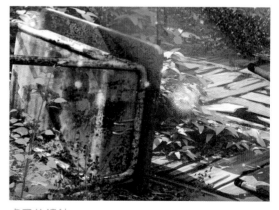

桌子的鏽蝕
描繪金屬和木材兩種不同材質的腐朽
→ Part 7 廢校的教室（第140頁）

青苔、植物

即使是在廢墟的畫作裡,植物也經常運用在光線給人留下深刻印象,有著美麗氛圍的作品中。根據距離感和生成場所的不同,改變植物描繪的方法,也可以為畫面增加一些變化。

水中的青苔
選擇色調時,需要符合水中的印象
→ Part 2 沉入水中的城鎮(第52頁)

薄薄一層覆蓋在表面的青苔
陰暗處的青苔要控制一下生長的狀態
→ Part 3 廢船(第74頁)

從地板間隙裡冒出來的綠色植物
要與地板上的污漬彼此調和
→ Part 4 老舊的空屋(第87頁)

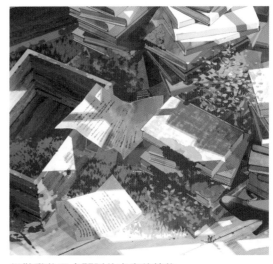

從散亂物品之間延伸出來的植物
分別運用植物的質感和亮度
→ Part 4 老舊的空屋(第88頁)

擴散在大樓側面的植物
加上凹凸不平隆起形狀與立體感
→ Part 5 被遺忘的電車（第103頁）

纏繞在支柱上的常春藤
一邊改變葉子的方向，同時一片一片地描繪
→ Part 5 被遺忘的電車（第106頁）

沒入水中的樹木
呈現出水的透明感
→ Part 6 遭到廢棄的遊樂園（第118頁）

茂密生長的植物
意識到光線照射的方向
→ Part 7 廢校的教室（第138頁）

污漬、髒污、剝落

受到風吹雨打，經年累月的風化結果，會在建築物上產生各式各樣的污漬及髒污。污漬的基本描繪方法請參照第23頁。

沙發上的污漬和剝落的牆壁
在素材的顏色上描繪出污漬
→ Part 4 老舊的空屋（第84頁）

棚架塗裝的剝落
強調邊緣線條，呈現出質感
→ Part 4 老舊的空屋（第86頁）

地板的剝落
描繪時要意識到經年劣化造成的穿孔
→ Part 7 廢校的教室（第134頁）

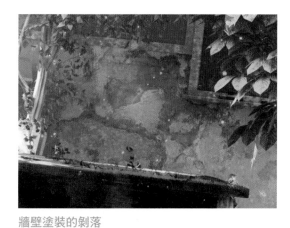

牆壁塗裝的剝落
用光和影來表現塗裝的厚度
→ Part 7 廢校的教室（第135頁）

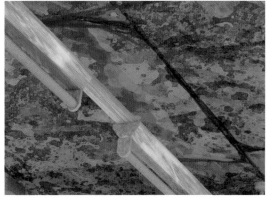

天花板的塗裝斑駁和壁磚的剝落
讓壁磚的邊緣彎曲
→ Part 7 廢校的教室（第136頁）

大樓側面的髒污
藉由筆刷的強弱來表現髒污及缺損
→ Part 8 廢都（第152頁）

其他

比方說物件的散亂、傾斜、破損等,可以用來表現荒廢狀態的方法還有很多。一邊思考著"這裡是
經過了怎麼樣的過程而荒廢的呢?"的風化經過,一邊將其描繪出來,畫面就會變得自然。

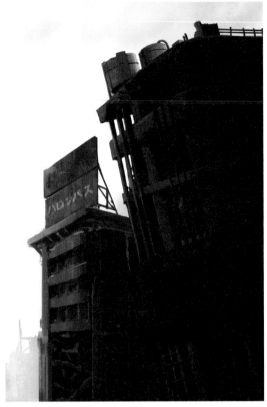

大樓的傾斜
增加廢墟氛圍的表現
→ Part 1 末日世界(第39頁)

水中表現
利用顏色的濃淡
→ Part 2 沉入水中的城鎮(第50頁)

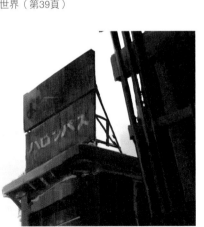

廢棄的招牌
將鏽蝕和毀損混合在一起呈現
→ Part 1 末日世界(第32頁)

瓦礫
意識到紋理和光線的方向
→ Part 2 沉入水中的城鎮(第49頁)

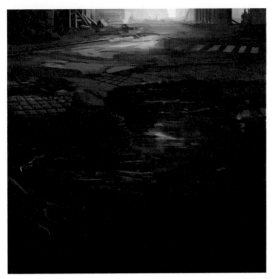

水窪

描繪成底色透出水面的狀態

→ Part 1 末日世界（第31頁）

散亂的玻璃

側面用高光描繪，呈現出素材感

→ Part 4 老舊的空屋（第89頁）

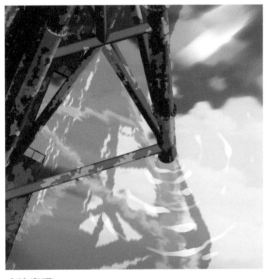

水淹表現

描繪水中的扭曲和水面的波紋

→ Part 6 遭到廢棄的遊樂園（第121頁、第123頁）

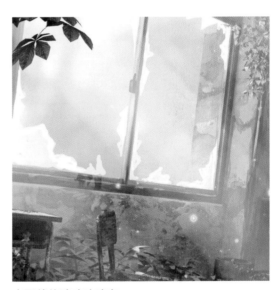

大面積的破碎玻璃窗

在窗框的邊緣留下不規則的玻璃碎片

→ Part 7 廢校的教室（第137頁）

描繪的基本用語

基本

高光

物體中最亮的地方。可以表現出由光線的反射所引起的質感差異。

遮蔽陰影

物體與物體接觸或靠近的部分形成的陰影。因為光線進不去的關係，比其他的陰影更暗一些（是顏色最暗的陰影）。

環境光

周圍的光線會影響物體的顏色外觀。如果是晴天的畫作，物體會受到天空的顏色（藍色）的影響。如果是傍晚的畫作，則會受到夕陽的顏色（橙色等）的影響。

固有色

物體本身的顏色（樹木的話是茶色系，草的話是綠色系等）。

透視法

將繪畫描繪成立體的技法。遠近法。基本原則是遠處的東西畫得小，近處的東西畫得大。物體越遠越小，到最後就看不見了（消失點）。

【視平線】

描繪者視線的位置。可以比喻成拿著照相機的位置。

【一點透視圖法】

視平線上只有一個消失點的構圖。所有的物件都會向著視平線上的一個消失點逐漸變小。

【兩點透視圖法】

視平線上有兩個消失點的構圖。因為可以調整角度的關係，比起一點透視圖更能表現出立體感。

【三點透視圖法】

視平線上有兩個消失點。另外在垂直方向（上或下）有第三個消失點的構圖。可以在兩點透視圖法增加上下的立體深度。

空氣遠近法

愈是遠景的物件，愈會受到環境光的影響。如果是晴天的話，愈是遠景會愈顯得蒼茫、朦朧。因此，愈不容易識別出固有色。如果能將這個現象活用到畫作上，就能表現出遠近感。

色彩

色相

色調。指色彩的外相。

明度

指色彩的明亮程度。明度愈高色彩愈明亮，明度愈低則色彩愈暗。

飽和度

指色彩的鮮豔程度。飽和度愈高色彩愈鮮豔，愈低則色彩暗沉。

RGB

指的是R（紅）、G（綠）、B（藍）三種顏色。RGB混合得愈多，可得到色愈明亮的顏色。用光來表現顏色的結構，使用在電腦和電視的顯像技術上。

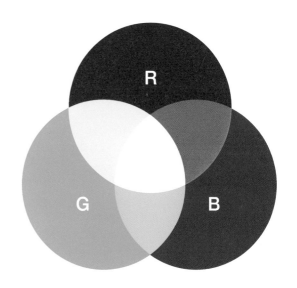

CMYK

指的是C（藍色）、M（洋紅色）、Y（黃色）、K（黑色）4種顏色。CMYK混合得愈多，可得到愈暗的顏色（最暗的部分是BK的部分）。這是以墨水來表現顏色的套色結構，使用於印刷物。由於用RGB製作的檔案資料在印刷時需要轉換成CMYK，所以必須要考慮到兩者色調的不同。

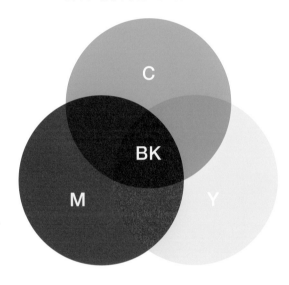

工具、功能

紋理

指的是素材的質感（凹凸、顏色、亮度等）。在插畫製作中，將紋理覆蓋在畫作上面，可以表現質感。數位繪製工具中有原本就內建的預設紋理素材。也可以另外購買。

調整圖層

想要在不改變原始圖像的狀態下修正色調時使用的功能。可以多次更改設定。

蒙板遮罩

可以在不改變原始圖像的狀態下，隱藏多餘部分的功能。可以選擇顯示／隱藏。因此在之後需要修正的情況下很方便。

描繪模式

將圖層重疊在圖像上，特殊合成的Photoshop功能。

【基本色】

在Photoshop的描繪模式下進行合成時，作為底色的顏色。

【合成色】

重疊在基本色上的圖層。將描繪模式設定為合成色。

【結果色】

藉由基本色與合成色的合成而生成的顏色。

Photoshop的描繪模式

變暗

基本色和合成色重疊時，採用較暗的顏色。

變亮

基本色和合成色重疊時，採用較明亮的顏色。

色彩增值

將基本色和合成色混合。結果色會比原始的顏色更暗一些。

加深顏色

基本顏色的較暗部分會變得更暗，加強對比度。

濾色

色彩增值的相反模式，結果色會比原始的顏色更亮一些。

加亮顏色

加深顏色的相反模式。基本色變得更明亮，與合成色的對比度變弱。

覆蓋

根據基本色、色彩增值或是濾色的效果會適用於結果色。基本色較暗的話則為色彩增值；較亮的話則為濾色。

廢墟插畫的基本

關於描繪荒廢後的世界這件事

廢墟是不同於平時所司空見慣的風景。下面將為各位介紹描繪那樣的世界時的思考方法訣竅。

決定廢墟的方向

即使決定好要來描繪廢墟！一旦著手繪製時，應該還是會有「只是讓東西腐朽就好了嗎？」這樣的迷惘吧！一句話雖說是廢墟，但是由於其腐朽的情況，畫面給人的印象會完全改變。比如說…

1 多畫一些污漬和鏽跡，營造出寂寞的氛圍。
2 經過了一段時間，加入了植物，散發出神秘的空氣感。

以 1 的方向性，則畫面整體要變得陰暗一些，如果調整成只能依靠手電筒的光亮，甚至可以呈現成恐怖的感覺。如果朝 2 的方向性進一步強調光線的話，恐怖的印象就會消失，轉變為可以給人「再生」、「希望」等印象。
就像這樣，即使用一句話來概括「廢墟的畫」，但是畫作的終點（印象）也是各式各樣的。請各位好好意識到自己想要朝著什麼方向發展，然後著手描繪吧！

1
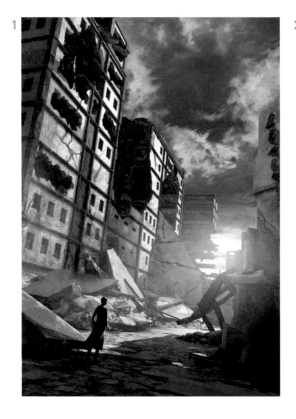

2
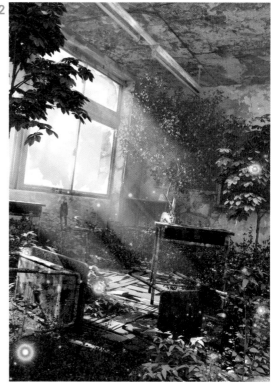

依照不同的素材考量不同的風化表現

如果素材不同，風化的表現也會不同。以下是一些範例。但是，風化的狀態在附近是否有其他的影響物，以及圍繞該物件的環境不同，變化的方法也不同。下面只是其中一部分的舉例。最終還是以將繪畫作品的整體畫面整合成沒有違和感的狀態為目標。

木造物的風化

- 因為下雨等原因造成塗裝剝落、腐朽。
- 有可能受到蟲子蛀蝕，表面會變得粗糙，還會形成孔洞。
- 若是遭到人為破壞的廢墟，還可以看到脫落的地板，以及折斷的物件散落各處。

泥水形成的髒污

蟲蛀和表面的髒污

由於外部原因造成的破損

石造物的風化

- 因為下雨等原因，表面會劣化，形成小孔洞等。
- 如果有植物生長在附近的話，根部會進入，從而產生龜裂。
- 泥沙等髒污也會累積增加。

因為下雨等原因形成的污漬

因為下雨等原因形成的孔洞

龜裂

由於外部因素導致的表面缺損

鋼骨的風化

- 鏽蝕面積會逐漸增加。
- 因為下雨等原因，鏽蝕會影響其他物品，鏽跡會掉落在牆壁等處。
- 質地變得脆弱，受到強烈衝擊的話，容易變形。

鏽蝕

雨水造成的流鏽

整體腐蝕

基本的風化描繪方法

下面要介紹風化表現的基本,如「裂縫、缺損」、「污漬」、「鏽蝕」的描繪方法。

▌裂縫、缺損

多用於石造、(鋼筋)混凝土、柏油路等處的表現。

Ⅰ. 進行倒角處理

先建立一個基礎的立方體❶。
因為棱角的部分最容易形成缺損,所以要將那個部分進行倒角處理。倒角的訣竅:在各個平面的中間色中,以點點、點點的方式填充整個面積❷。

Ⅱ. 加上裂縫

加上裂縫。用深色畫上鋸齒狀的Z字形線條。然後再從線的中間,新增線條的話,看起來就會很有那個樣子❸。

Ⅲ. 在裂縫的邊緣處塗上高光

在裂縫邊緣處加入高光。
這樣就能強調出凹陷的表現,後續可以清楚地將裂縫的凹陷描繪出來❹。

Ⅳ. 追加缺損及孔洞

和裂縫相同,在想要加上效果的位置放上較深的顏色❺。

Ⅴ. 在缺損和孔洞的邊緣加入高光

在Ⅳ塗有深色的部分的邊緣處,加入高光。這樣一來,就能將呈現出明確的孔洞和缺損❻。

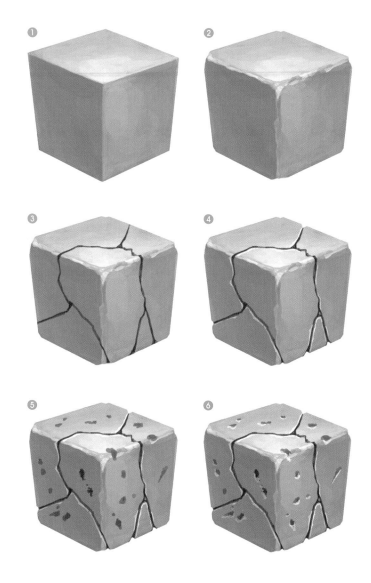

▎污漬

廣泛使用於石造物、木造物、布料等的腐壞表現。追加到第22頁的裂縫、缺損圖中。

I. 降低不透明度重塗疊色

以稍濃的茶色系顏色，將筆的不透明度縮小到40％左右，以畫大圓圈的形式重複幾次重複疊色❶。

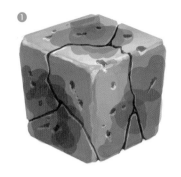

II. 消除一部分

接著要把橡皮擦的不透明度設定為40％左右，並將筆刷尺寸設定成比剛才的畫筆小一點。將 I 的塊面內部的一部分以點點、點點的手法消除❷。

III. 加入高光和陰影

經由 I～II 製作完成的斑駁模樣。在其邊緣部分，以細線條的方式加入高光和陰影。這樣一來，就完成了污漬的描繪工作❸。

▎鏽蝕

這是常見於鋼骨結構的腐壞表現。配合想要描繪的畫中腐壞狀況，調整腐蝕量吧！

I. 加上鏽蝕的紅色

先製作一個作為基礎的鋼骨和牆壁❶。使用〔加深顏色〕圖層，將筆刷調整為不透明度30％左右，將紅色以點點、點點的方式，部分塗上表面❷。

II. 在邊界上加上橙色

在 I 描繪上去的紅色的邊界處，以〔加深顏色〕圖層來加入橙色。和 I 一樣，使用降低了不透明度的筆刷，薄薄地重複疊色❸。

III. 表現鏽蝕凹凸形狀

在 I 、II 加入畫面的鏽蝕顏色上，以深色和亮色來勾勒出邊緣輪廓。鏽蝕的部分會呈現出凹凸不平的形狀。請將其表現出來❹。

IV. 描繪從上面擴散開來的髒污

下雨的時候，鏽蝕的髒污會沿著牆壁擴散開來，形成污漬。從上而下移動筆刷，將這樣的表現加在牆壁上吧❺！

V. 調整鏽蝕的量

侵蝕愈深入，整個外表愈會被鏽蝕覆蓋。重複到這裡為止的作業順序，讓鏽蝕布滿整體。意識到自己要描繪的畫面是經過了多久的時間，以 I ～ V 的步驟，將喜歡的鏽蝕狀態描繪出來吧❻！

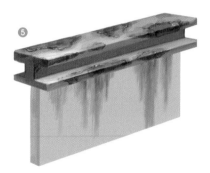

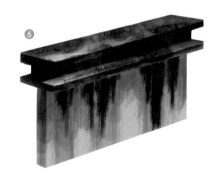

末日世界

這是一個曾經充滿活力的城鎮。我們要將此處遭到遺棄荒廢，迎來末日結局的樣子描繪出來。本章會介紹城鎮必備要素的崩塌的大樓、道路以及看板的描繪方法。

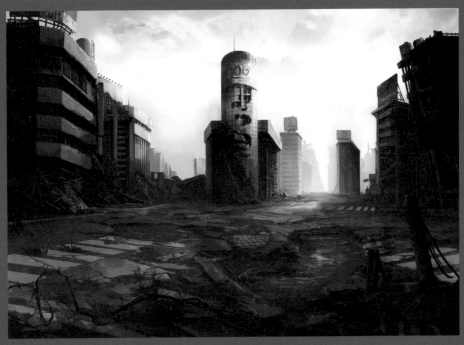

製作：TripDancer

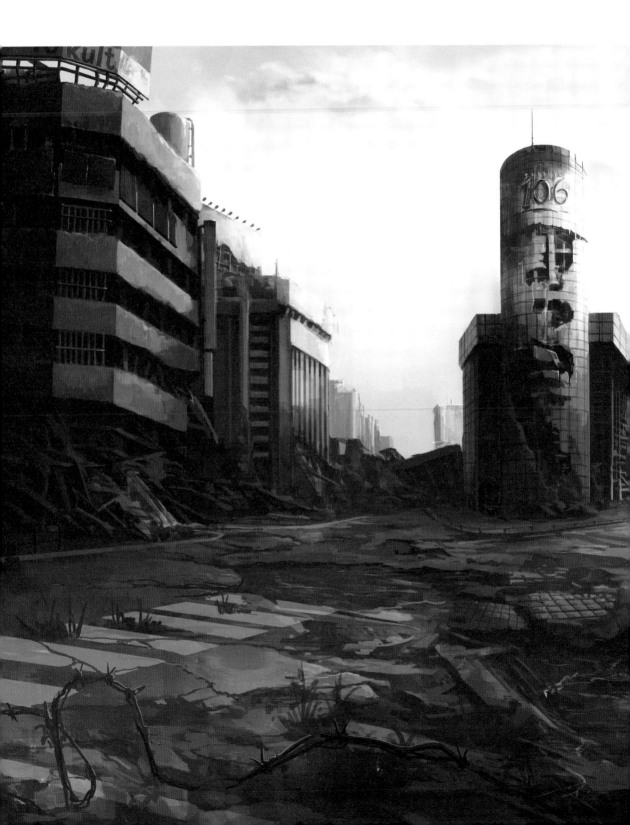

Making
末日世界

01 決定設計概念

這次是將具有現實感的風景，描繪成末日世界的狀態。設計概念決定為"澀谷的街頭變成了廢墟，並且經過了很長的時間"。

作為繪畫的要素而言，建築物的構成、以及風景的時段等等都各有不同。然而一開始很難將所有的一切都決定下來。不開始畫的話，也是有很多不確定的地方。先以「我想要讓觀眾看到這樣的景色！」這樣的感覺開始描繪也沒關係。❶❷❸是在一邊構思設計概念時，一邊描繪下來的草圖。

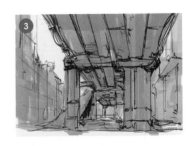

02 描繪草圖

這次要描繪的不是奇幻的世界。請參考照片，確認建築物的狀態，有意識地描繪成為現實的風景。

如④一樣，我想要在中央放上最引人注目的建築物，然後從那裡向兩側展開的風景。近景是以道路因劣化而陷落的印象進行描繪。

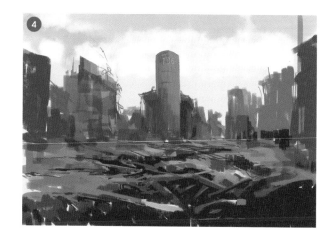

POINT 以傾斜角度來誘導視線

畫面的布局方式可以引導觀看者的視線到達作者想要引人注目的部分。活用建築物的高度，在兩側形成傾斜角度，讓眼睛自然朝向後方（中央）。另外，在近景（如地面等）裡加入暗部的話，畫面看起來會較為收斂，讓視線更能朝向遠景望去⑤。

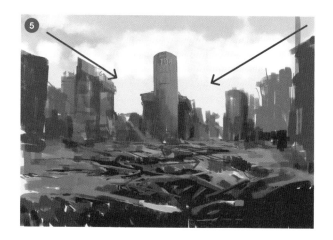

03 不要描繪太多的細節，就讓草圖完成

草圖描繪到這個程度即可。不過因為想突顯中央的建築物，所以要追加一些細節部分。例如，在近景的地面部分試著新增了斑馬線。因為地面描繪成相當劣化的狀態，所以讓斑馬線的各個地方也出現塗裝剝落、中斷的話，可以更好的呈現出那樣的氛圍。

後續在描繪的過程中，還會在細節上重複進行調整。因此，在這個階段，還不需要描繪太多的細節⑥。

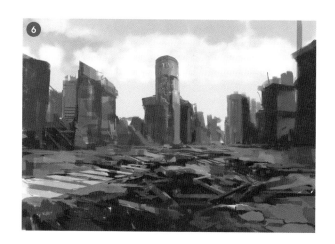

04 決定顏色

重新製作圖層，設定為〔覆蓋〕後放上底色。
為了上色時不破壞細部細節，以單色描繪草圖
是有效的方法。不是用一種顏色從頭到尾塗完
整個畫面，而是要根據想要的畫面氛圍、配合
場所來選擇顏色⑦。

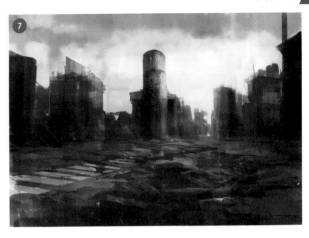

05 描繪細部細節

建立一個新圖層，一點一點地描繪在草圖中沒
有描繪的大樓細部細節。此時，顏色要以吸管
工具從背景中汲取。這是因為如果使用新的固
有色的話，畫面整體顏色的平衡容易崩壞，顏
色的操作也會變得困難⑨。

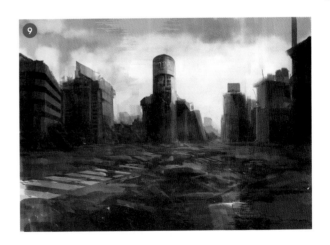

06 放膽地在中央加上暖色

因為底色感覺有點單調，所以再建立一個新圖層，設定為〔覆蓋〕來追加色調。這次是在中央部分加入了暖色。由於冷色是穩重的色調，所以這次在畫面中大範圍地使用了冷色。但是，僅僅這樣的話，就會給人一種平坦的印象。相反的，暖色是很顯眼的顏色。像這次這樣將暖色追加在中央建築物附近，可以吸引觀賞者的注意。另外，從畫面的故事性這個觀點來看，也有讓觀賞者留下「即使在黑暗荒廢的氛圍中，仍然留有一線希望」印象的意圖。

圖層如果增加太多的話，有可能會造成後續的作業不易進行。但是，在這個階段不需要太在意，放心大膽地在新建立的圖層中描繪吧！當作業進行到一定程度後，在每個段落將圖層整合在一起就能保持作業順利完成❿。

❿

ⓐ

07 調整建築物的高度，將視線誘導至中央

為了將視線誘導至中央，在左側大樓的屋頂上追加了看板，加高高度ⓐ。在畫面中央的建築物進一步追加細部，讓觀看者可以分辨出這是圓柱形的構造物。

另外，在草圖階段不夠清楚的大樓形狀，此時也要確實描繪清楚。多餘的描寫部分，要使用〔選擇多邊形〕工具，以削減畫面的印象來描寫比較好。

POINT 讓追加的要素融入原圖的訣竅

使用〔選擇多邊形〕工具，可以漂亮、正確地描繪出大樓等的邊緣。另一方面，過度使用這個技法的話，會讓描繪的物件與周圍的風景格格不入。看是要用徒手描繪，或者使用〔多邊形選擇〕工具後，再破壞一些線條，就可以和已經畫好的風景很好地融合在一起了。

08 一邊描繪，一邊考慮畫面的構成物

因為覺得近景有點寂寞，所以建立了一個新圖層，試著追加了紅綠燈號誌。在描繪的同時，需要取捨選擇構成物的情況非常多。結果就算在完成的時候刪掉了，過程中的各種嘗試也不會白費的⓫。

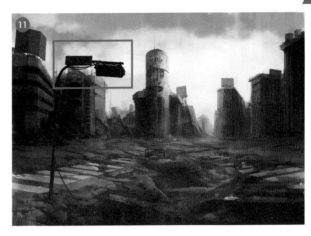

09 描繪水窪

描繪出近景的陷落地面上積水的樣子。用不透明度50%左右描繪水面，讓底色可以穿透至上層。並且為了要呈現出積水的深度，要將水面的波紋描寫出來⓬。
另外，遠景的看板等細節也要進一步地加以描繪。

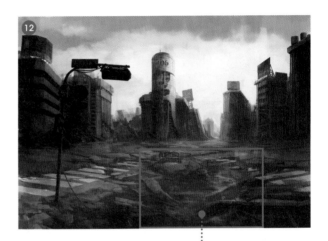

Lecture 》廢棄看板的描繪方法

這裡要介紹廢棄看板的描繪方法。在廢墟的風景中,如果有像這樣的物件存在,會更能夠表現出世界觀。請一邊意識到鏽蝕和損壞的程度,一邊進行描繪吧!

1 一邊意識到筆刷要以縱向移動,一邊在草圖中描繪。在這個階段還不需要在意形狀,請以質感為優先。使用粗一點的紋理筆刷,即可輕鬆地表現出來。

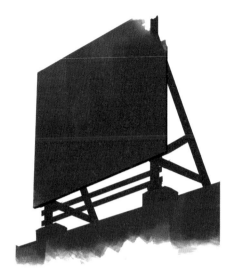

2 接下來要將外形輪廓描繪出來。在另外一個圖層製作沿著透視法的參考線,一邊確認形狀,一邊描繪。設置在大樓屋頂上看板,為了能承受風壓,背面會有桁架構造※的支柱。這裡很容易能夠呈現出密度,是非常值得下工夫描繪的地方。

3 在某種程度上決定好形狀後,接著就要使其劣化。首先要在整體描繪出長期受到雨打造成的髒污。在看板上如果隨意的加上縱向的線條,就可以營造出那個氛圍。
此時要將筆刷的不透明度設定為50%左右,在某些部分重複疊色個幾次,呈現出強弱對比。

4 接下來要描繪鏽蝕。根據看板的情況也會有所不同,以平面直立的看板而言,鏽蝕會從四面八方慢慢侵蝕。
將不透明度設定為80%左右,用明亮的橙色從看板的邊緣開始描繪。隨著材質和環境的變化,會有各式各樣不同顏色的鏽蝕。請注意不要使色調顯得過於單調了。

※由多個三角形組成的骨架結構。結合部分(節點)用螺栓或插銷連接。

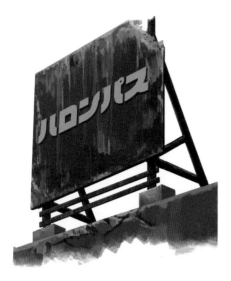 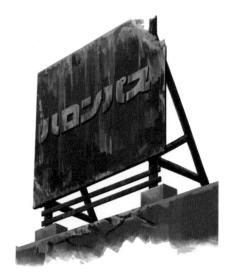

5 表現出某種程度的鏽蝕後，接著要畫出看板的文字。在文字工具的文字中選擇喜歡的字體，然後鍵入內容。完成後，用〔透視法〕工具使形狀變形。然後參考在 2 畫出的參考線，調整位置即可。
如果想給文字加上立體感時，決定好位置後，複製圖層。在兩個圖層中，將下面的圖層設為暗影色。然後稍微錯開上面的圖層進行配置的話，就能簡單地製作出有立體感的文字。

6 如果保持 5 的話，文字會在看板的氛圍中顯得突兀。因此要在文字上方建立新圖層，描繪出雨水沖刷和鏽蝕，讓文字與周圍融合在一起。

應用

★ 其他也可以根據情況所需，做出各種狀態的變化應用。比方說不斷劣化，直到有一部分崩塌掉落的看板；如果是草木生長豐富的場景，可以加上長有青苔的看板等。如果追加照射用的燈光等，也會更有真實感。

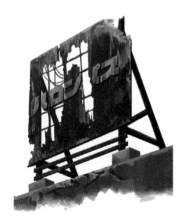

一部分崩塌掉落的看板　　　　長有青苔的看板　　　　　　　附有燈光照明的看板

※看起來位置很遠的顏色。冷色（藍色、紫色等）即為此類。相反的，看起來位置接近的顏色則
　稱為「前進色」。暖色（紅色、橙色等）即為此類。

10 近景要描繪細節，遠景則是簡略描繪

接下來，要以近景作為主要描繪對象。在畫面中央偏左的地方追加水窪，取得平衡。另外，地面的劣化狀態也提高密度，進行細節的描繪。這個時候最靠近畫面前方的部分要仔細地描繪，愈朝向畫面的深處，就愈簡化。這樣的話，就能表現出遠近感。

同時，也可以一點一點地也將遠景描繪出來。並且要進一步明確大樓的細部細節⓭。

Lecture 》 柏油路龜裂的描繪方法

這是柏油路龜裂描繪方法的其中一例。

用這次的視點來描繪的話，地面部分占整體畫面的比例很大。也因此是很容易對於整體印象產生影響的部分。

1 一邊意識到遠近感，一邊用較粗的紋理筆刷在草圖上描繪。訣竅是與想要表現的地面平行移動筆刷來進行描繪。

2 在畫面前方那側畫上陰影，表現出立體感。將筆刷的不透明度設定為80%左右，底色的顏色就會穿透至上層，使得外觀看起來不容易變得單調。

3 接下來要描繪龜裂。從近景朝向遠景描繪得細窄一些、淡薄一些，就能呈現出遠近感。細小的龜裂是由粗大的龜裂發展擴散來的，以類似植物根部的印象來描繪。

4 追加龜裂周邊的描寫。將發生龜裂的邊緣部分描繪得稍亮一些。再加上用較細的筆刷描繪地面整體的方向性。

5 進一步追加資訊。描繪出柏油路被破碎的部分和細小的龜裂。

6 最後用不透明度100％的細筆刷畫出近景的龜裂狀態。以像在地面雕刻一樣的感覺進行描寫，可以減輕整體畫面的散焦模糊感。此時的重點是不要出手動到遠景的部分。因為如果把整體畫面都描繪成同樣的細節程度，觀看的人就不知道眼睛該看哪裡了。
然後再加上沿著地面追加柏油路的白線，或是從龜裂的縫隙裡生長出來的雜草，可以更好地呈現出周圍的氣氛。

11 合成照片，改變天空的顏色

因為感覺天空很暗，所以要放膽地大幅改變天空的顏色。這次使用的是自己拍攝的照片⓮。將照片拖放到繪圖軟體的畫面上，再將尺寸調整至符合畫面，設定為〔覆蓋〕。直接使用的話，照片裡多餘的建築物就會跟著收進畫面。所以要將多餘的部分以自然的感覺消除掉。

這裡可以用〔橡皮擦〕工具直接將照片中不要的部分消除，但如果需要多次調整的話，使用〔蒙板遮罩〕工具會比較方便⓯。

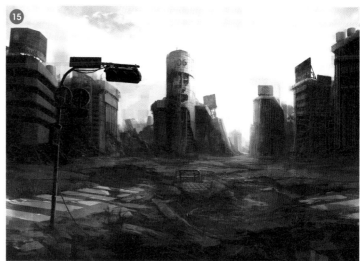

POINT 活用〔蒙板遮罩〕工具

因為可以保留原始的圖像，操作是在〔蒙板遮罩〕的圖層上進行，所以修正作業也會變得比較簡單。不需要的部分以整個塗滿的方式直接擦掉也沒問題，但是在要保留使用部分的邊界線，以**04**的POINT介紹的〔軟噴槍〕工具處理的話，就更能夠融入周圍的風景了⓰。

12 描繪自然光的反射

修改了天空的顏色。但是這樣會和畫面前方的建築物的色調不相配，產生違和感。因此要重新建立一個圖層，設定為〔覆蓋〕，在大樓和地面等處描繪自然光的反射。考慮畫面中太陽的位置，注意不要讓光線變得不自然。像是看板這種既平坦，面積又大的建造物，特別能反射太陽光。

在這個時候，決定要將紅綠燈刪除。仔細一想，因為"路上裝設了與斑馬線平行的車用紅綠燈很奇怪"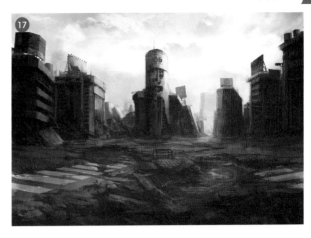。

13 藉由修正大樓的高度，使之更加動態

在此要重新評估整體畫面的均衡。因為左右的大樓高度相同，所以畫面沒有呈現出動態的感覺。所以要(1)將左側建築物向上移動，(2)相反地將右側的建築物稍微降低一點。藉由調整了單調的大樓高度，讓視線可以在畫面上更加移動，相較之前成為更具動態的構圖了。

再加上(3)近景折斷的電線杆，讓原本平凡的地面形成在視覺上引人注意的部分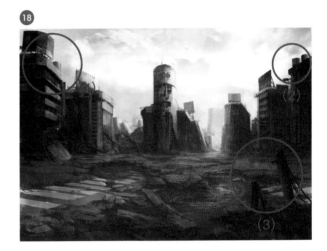。

POINT　有效地運用大樓建築物

現實世界的大樓，並非全部都是相同的高度。在描繪都市的時候，如果能夠意識到高度的不同，就可以呈現出較自然的景觀。反過來說，也會有需要描繪數個高度統一建築物的時候。這樣一來，可以呈現出在集合住宅區等等，整齊劃一到令人感到詭異的氛圍，或是天空被遮蔽住的壓迫感。

另外，也要注意大樓的外形輪廓。可以讓屋頂上立著看板，或是在小規模的大樓側面加上看板、排氣管等等，讓畫面的表情更豐富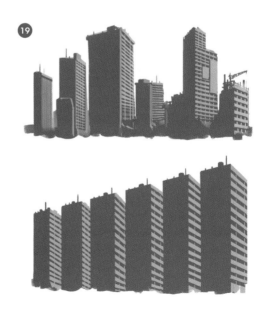。

Lecture 》 呈現出建築物個性的方法

建築物也有個性。現實中的建築物樣式更是有許許多多不同的類型，千差萬別。請實際在街上行走時，遇到覺得不錯的建築物，就可以拍下照片備用，可以當作描繪時的參考，讓大樓更有說服力。

有著大型看板的大樓

這是設置了大型看板的大樓。可以按照畫作中的世界觀加入文字資訊。因為看板的面積很大的關係，所以也比較容易表現劣化的情況。

有著儲水槽的大樓

屋頂上的儲水槽實際上沒有這麼大。而且，從下面向上看的時候，裝設在屋頂上的物件其實也沒辦法看得這麼清楚。但是，描繪時可以允許稍微誇張一點，也是畫作的優點之一。

裝有天線的大樓

這是設置有天線類物件的大樓。在高樓大廈的頂端，會裝設一個叫做“航空障礙燈”的確保飛機等航空器安全飛航用的警示燈。在描繪夜晚的風景的時候，像這樣讓天線前端發出亮光的話，就會更有那個氣氛。

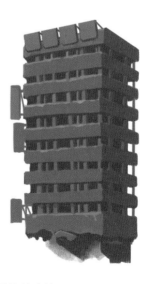

有著小型看板的大樓

這是外側掛著很多小看板的大樓。相對於高樓大廈，街上的住商混合大樓很多會呈現這樣的外觀。此外，畫面中如果林立著像這種類型的大樓，可以營造出亞洲風格的都市風景，或者是賽博龐克中受到大家歡迎的風景氛圍。

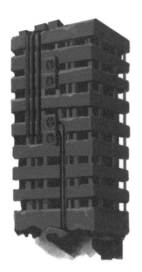

裝有排氣管的大樓

這是有許多排氣管貼在牆壁上的大樓。大多是在巷子裡，或是大樓背面的景觀。沿著建築物外表裝設的管道可以形成畫面的密度。若是位在近景，可以好好描寫細節的時候，是作畫過程中特別有趣的部分。

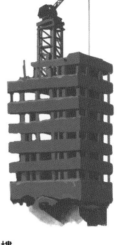

建設途中的大樓

這是在建設途中遭到棄置的大樓。還在鋼骨外露的狀態，內部裝修都尚未開始進行。因此，如果設計成能夠直接看到大樓的另一側，通風良好的構造的話，就很容易可以呈現出與其他的大樓不同的氣氛。為了要突顯出正在建設中的氛圍，可以讓上部露出參差不齊的鋼骨，屋頂設置作業用起重機，看起來會更有真實感。

14 讓大樓傾斜，增強了廢墟感

因為大樓全部直立著，這樣感覺沒什麼廢墟感，所以要讓右側的大樓傾斜。
將大樓這些物件區分為不同的圖層後分別放入資料夾。這樣的話，在最後階段如果需要變更布局，也容易對應。接著再追加一些細節。進行描繪的時候，除了作為這幅畫的主要部分的大樓群要特別注意畫面均衡之外，同時也要考慮和其他物件之間的均衡。請不時拉遠畫面，一邊確認整體情況，一邊進行作業吧！甚至有時起身移至距離畫面遠一點位置，遠遠地觀察畫面也很重要⑳。

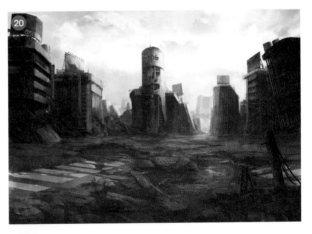

15 調整不自然而且寂寞的印象

接著調整整體畫面㉑。(1) 感覺遠景的大樓位置有點太高。稍微降低的同時，也修正了形狀。
(2) 另外，近景左側沒有任何東西，感覺有點寂寞的印象，所以追加了損毀的帶刺鐵絲。
雖然作業到此想要宣告完成，但還是很在意中央建築物的大小及各大樓接地面的處理。所以從這裡開始要進行更大幅度的修正。

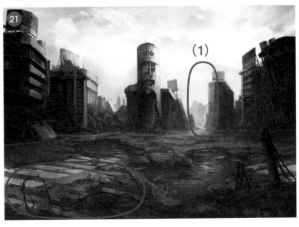

16 調整建築物的大小和接地面

接下來要進行建築物的大小和接地面的調整❷。
（1）中央主要建築較小，所以要將其放大。在這張圖上因為移動了部分物件，畫面上出現了裂縫。不過現在還不需要在意。
（2）左邊的建築物尺寸調整得更大一些。這麼一來，畫面內的位置關係會比以前更加明確，強調出整體的遠近感。如果再讓天空的左右均衡產生一些變化，畫面就會呈現出抑揚頓挫。
（3）改變了位於遠處的陷落地面水窪形狀，並將邊緣稍微向前方移動。這是因為愈是遠處的物件，外觀看起來愈是呈現沒有凹凸的平面。如果在太高的位置描繪水窪的邊緣，就會很難掌握好尺寸大小和立體深度。

17 進行追加調整

這裡主要是針對上次調整的地方進行修正工作❸。（1）主要建築物的結構讓人感到有些不夠嚴謹。重新好好地意識到圓柱形狀的結構，並且為了呈現出更具真實感的設計，讓直徑變細一些，背面的建築物也重新整理了形狀。（2）將右邊裡側的大樓變更配置，更重視朝向後側的空間通透感。

18 最後修飾

最後要一邊觀察整體的均衡，一邊進行最後修飾的調整作業❹。
（1）將畫面右側邊緣的大樓稍微向上移動。左側邊緣的大樓尺寸改變了，是為了要取得畫面均衡。（2）讓大樓的接地面更加明確。「那座建築物建在哪裡？」這是描繪風景時非常重要的事情。讓地面和建築物的邊界＝接地面更加明確的話，就容易說明建築物與觀看者之間的距離感。
雖然作業的順序有一些先後的調整，不過到此就算是完成了。
如果在更早的階段就能夠先修改畫面配置會更好，但即使到了後期才注意到，也可以像這樣進行調整。重要的是「不要害怕失敗，一直畫到自己滿意為止」。總有一天，這樣的努力會帶來更有效率的繪畫方法，以及畫功的進步。

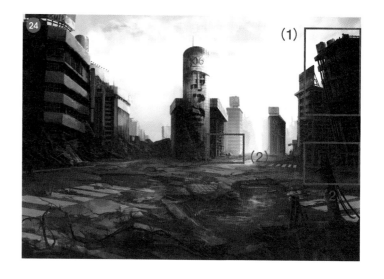

沉入水中的城鎮

這是一幅大樓以及損毀的車輛沉在海底裡的風
景。要將由上而下射入水中的光線,沉入水中
街道的劣化狀態等等描繪出來。

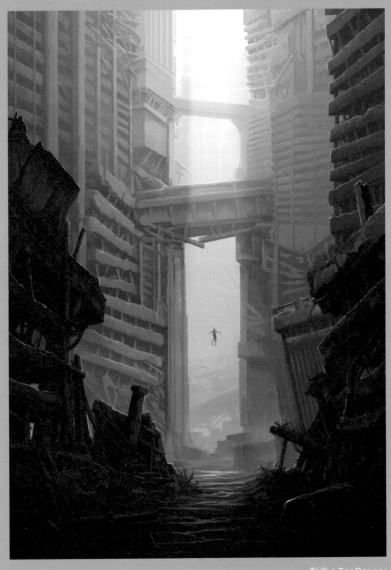

製作:TripDancer

PART 2
Making
沉入水中的城鎮

01 決定畫面的重點

這次要描繪的是沉入海底的城鎮。主要的重點是從天
而降的光線，以及沉入水中城鎮的劣化程度。不需要
有太過強烈的特定印象，自由想像各式各樣的場景和
狀況吧！「我想要描繪這樣的廢墟場景！」「我想要
描繪鋼鐵的鏽蝕！」諸如此類的切入點，也是很好的
方法。

02 描繪草圖時要以外形輪廓為優先

在一定程度上確定了描繪重點後，接著要開始描繪草
圖。如果連顏色的印象都決定好了的話，也可以直接
用彩色來描繪。但是在描繪廢墟的時候，如果外形輪
廓為優先進行描繪的話，也許更容易使印象成形吧！
以那幅畫基礎底色的顏色，或是灰色的階調來描繪草
圖的話，很快地就能讓印象成形❶。試著看看畫面直
向好？還是橫向好？另外請試試「俯瞰視角」和「仰
望視角」吧！
在這個階段，請不斷地擴張自己的印象，盡情地去發
揮。除了實際採用的構圖之外，還製作了各式各樣的
草圖❷❸❹（第44頁）。
不需要每一張都描繪到最後，重視速度感多多描繪，
之後的作業才會更加順利。圖層構成只有一層也沒有
問題。在描繪的畫作面前，你就是這個世界的造物
主。

POINT 草圖要放膽地描繪

畫圖時要大膽。盡情地畫吧！不一定需要使用數位描繪工具，即使是鉛筆和原子筆也可以描繪。畫好後，可以掃描讀入電腦。或者是用手機等拍照後，發送到電腦也不錯。數位描繪工具的優點是可以隨時回復到先前的描繪步驟。但與其在草圖階段耗費長時間描繪一張草圖，不如多畫幾張，再研究一下選擇哪一張草圖的方法會更好❸❹。

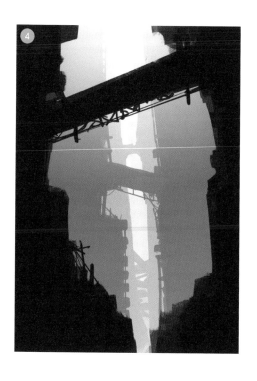

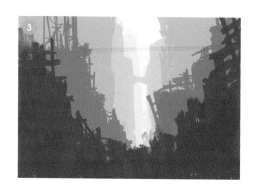

POINT 如何將草圖印象維持到最後的描繪訣竅

雖然在草圖中描繪得很好，但是完成後的狀態卻比草圖看起來更沒有魅力…。
也許各位曾經有過這樣的經驗（我也經常這樣）。這是因為在最後修飾的階段，過於想要「花費更多時間仔細描繪」，而將所有的物件細節全都均勻地描繪出來所致。如此一來，觀看者就無法區分那幅畫的觀看重點在哪裡。也就是說，結果成了一幅平坦無趣的畫作。
相反的，草圖只能在短時間內描繪，沒有時間將畫面整體細節都呈現出來。倒不如說，在自己想要描繪的部分、想要讓觀看者觀看的部分都會著重呈現。所以容易成為易於觀看，而且給人印象強烈的畫作。如果想要讓草圖印象一直維持到最後完成為止，那麼我們在描繪時就需要經常去意識到整體細節的均衡，事先決定好哪些部分要花時間來呈現是很重要的事情。

POINT 藉由色彩來表現出遠近感

如果描繪草圖時，就能意識到顏色呈現出來的遠近感，那之後的作業就可以更順利進行。基本上近景較暗，而愈偏向遠景，就要描繪得愈亮，這樣會比較容易呈現出遠近感（根據光源的位置也會有所差異）。就算只是概略呈現也沒關係，請有意識地藉由顏色來區分近景～遠景吧❺❻！

Lecture 》描繪草圖的訣竅

這是草圖描繪方法的一個例子。從外形輪廓開始畫的話，可以更快地掌握住整體意象，所以推薦這樣的描繪順序。

1 描繪出大致的外形輪廓。在這個階段還不需要去追求正確的形狀。儘管豪邁地去描繪吧❼！

2 描繪明亮的塊面。此時要取決於畫中的光源在哪裡。描繪大樓的時候，只要有明暗的兩面就可以讓人感受到立體深度❽。

3 使用〔橡皮擦〕工具整理外形輪廓。將已經描繪完成的部分以刮削的感覺進行整理吧！為了要看起來更有大樓的感覺，直接去觀察實際的大樓是非常有效的方法。有很多像是外牆上的緊急逃生梯和屋頂上的儲水槽等，能夠讓人感到真實感的部件❾。

4 形狀大致決定之後，再將窗戶和天線等的細部細節描繪出來。這次因為要示範如何描繪的關係，刻意地將各個細節描繪出來。但實際作業時的草圖不需要追求細節到這個程度❿。

03 草圖完成

因為是以「沉入海中的城鎮」作為設計概念，所以刻意地設計成從海底眺望的角度。(1)在海中，遠景的風景會因為光線折射的關係，比起陸地上的視野更難看得清楚。所以在這裡將畫面處理得相當模糊。
(2)海底深處的光線會變得更弱，而且還有泥土和灰塵等浮游物。因此要將遠景描繪成比(1)更難看清的狀態⓫。

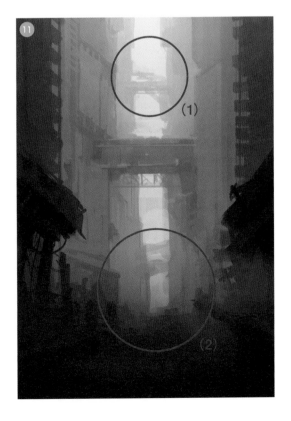

04 決定底色

在以灰階描繪的草圖圖層上，建立一個新圖層。
設定為〔覆蓋〕，然後塗上基本顏色。這是為了
保持描繪在草圖中呈現的整體氛圍不受到破壞，
又能讓畫面印象更接近完成作品。
在草圖階段，即已經利用顏色的濃度差異，大致
上呈現出遠近感，所以顏色只要是以那幅畫為基
礎的簡單塗色即可⑫。

05 將圖層分開

從這裡開始，要將草圖中描繪的畫面大致分開成
不同圖層。用〔套索選擇〕工具將各部位分別切
開，再以〔複製〕和〔黏貼〕將其分割成不同的
圖層。
主要分為遠景、中景和近景（參照右頁）。根據
情況，有時還會進一步細分。在這個階段沒有必
要那麼神經質，粗略地把圖層分開就可以了。當
然也可以在草圖的階段就將圖層分開。只要是自
己覺得容易作業的描繪方法都可以。
將分割後的近景大樓殘骸部分稍微往下移動，並
且增加一些海底的描寫⑬。

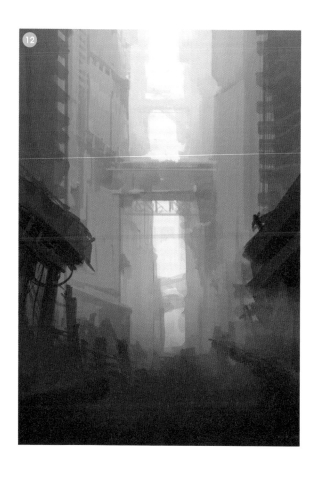

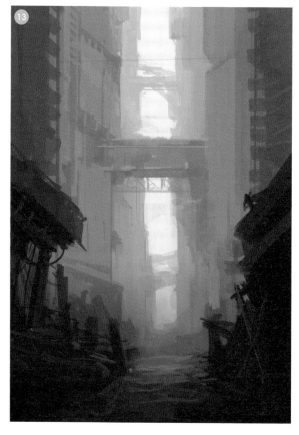

POINT 區分圖層的訣竅

如果只是將圖層單純分割的話，會變成類似於14 15 16的狀態。這樣也可以進行作業。不過就算是之後會被重疊看不見的部分，也稍微描繪一下吧！這樣的話，如果之後要變更版面設計的時候，會更容易掌握整體印象，因此推薦給各位。沒有必要描繪得很詳細，只是稍微加點顏色就足夠了17 18 19。

近景 　　　　中景 　　　　遠景

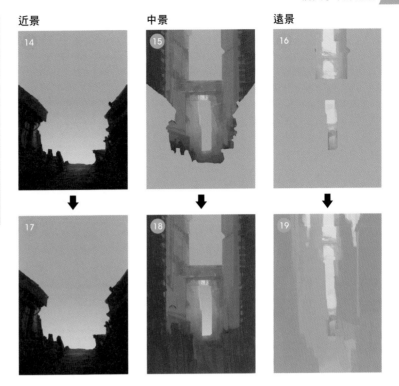

06 掌握整體的氛圍

圖層分割完成後，接下來要作為草圖的延長，進一步考慮畫面的整體氛圍。再來要開始描繪沉入海中大樓的細節。但是要注意不要描繪得太多。在這裡重要的是掌握畫面的氛圍。因此，細節部分只要足夠擴展呈現出自己心中的形象就可以了。

此外，由於想要讓畫面有立體深度，所以不太會去動到遠景的圖層。（1）從畫面前方這側開始描繪。（2）為了讓建築物呈現出巨大感，也為了表現故事性，在畫面前方配置了人物。藉由突顯潛水用的蛙鞋和浮游感，可以更好地展現海中環境的氛圍20。

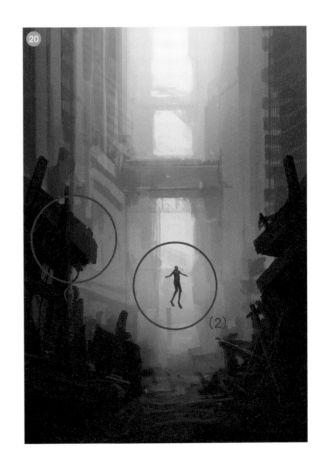

07 描繪近景

為了不破壞草圖整體的均衡，要從近景開始描繪大樓的細節。描繪的時候要保持均衡，這點很重要，所以描繪的過程中，中景和遠景也要配合調整。遠景裡配置了一個模糊的大樓。在這個時間點，描繪大樓尚不需要太注意形狀的正確性。考慮到和大樓之間的尺寸感，把人物縮小了 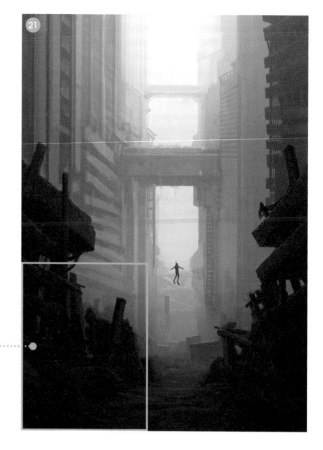 ㉑。

在近景圖層追加了遭到棄置的車輛。因為海底會有泥土堆積的關係，所以描繪車體下半部分被掩埋的話，會更有說服力 ㉒。

POINT 活用自訂筆刷

當然，使用Photoshop和CLIP STUDIO的預設筆刷也可以描繪。不過另一方面，在網上也可以下載各種可以免費使用的自訂筆刷。建議各位可以試著去尋找看看自己喜歡的筆刷吧！

㉓是我經常使用的其中幾種筆刷。然而並沒有限制一定要用這個筆刷才能描繪。

Lecture 》瓦礫的描繪方法

以下是瓦礫描繪方法的其中一個範例。

1 首先描繪瓦礫的外形輪廓。想像一下喜歡的形狀，自由地描繪吧！

2 描繪陰影部分。試著去意識到瓦礫在圖中何處，光源來自哪裡吧！

3 描繪光線照射的部分。基本上要去意識到在 2 描繪完成的陰影，並在相反那側描繪。

4 描繪瓦礫的紋理。用稍微粗一點、刷毛偏乾燥的筆刷，一邊注意整體的朝向，一邊粗略地描繪，這樣會比較容易掌握畫面的氛圍。

5 描繪裂縫和風化後形成缺損的細節。使用細一點的圓筆，按照自己的喜好呈現腐朽毀壞的效果。不要使用太濃的色調，裂縫的量也不要太過密集，這樣畫面才會好看。

6 進行完成前的修飾。因為陰影和亮光的部分是單色的，感覺有些枯燥乏味，所以要描繪出更多明亮部分的細節。強調 5 描繪裂縫的立體感。將光線照射到裂縫處的部分描繪出來。
再沿著與 4 描繪的紋理相同方向，將細節描繪出來就完成了。

近景和中景完成了，所以接下來要描繪遠景。雖說如此，但因為是在水中的關係，細節不要描繪得太多。因為想表現稍微突出了海面的大樓，所以利用色調的濃淡來描繪 ③。將波浪也一起描繪出來，可以讓海面的位置更容易明白 ③。

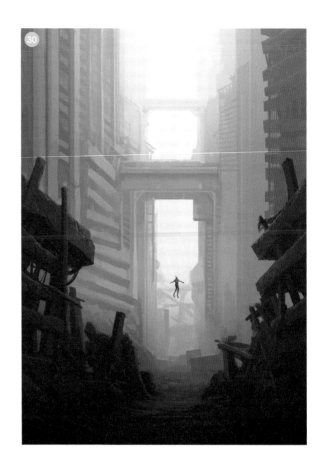

Lecture 》 讓倒塌的大樓看起來更真實的創意

要描繪得像一片廢墟可能是一件很難的事情。現實世界中，沒有哪裡是全部都遭到荒廢的，甚至平時有機會看到廢墟景色的人也不多吧！所以要將廢墟描繪成畫的話，必須要依靠想像。但是反過來想的話，正因為沒有人見過真正荒廢的世界，所以多少可以允許想像的空間。這裡要為各位介紹「讓畫面看起來煞有其事」的創意。

經過長年風化的大樓。窗戶和其他的裝飾已經沒有了形跡，只留下以鋼骨為中心的混凝土的印象。可以部分地看到背後那一側的景色。如果能描繪出這種程度的劣化的話，會更有那樣的氛圍。

由於某種原因導致產生很大龜裂的大樓。內部散亂著破碎的建材。並且，下側的部分也整個坍塌一地。這樣一來，就會讓觀看者不禁想像著，這個世界到底發生了什麼，為什麼會變成廢墟呢？

為了要提升畫面的資訊量，可以運用在窗戶的部分追加桁架構造（第32頁），或是讓電纜附掛在外牆等方法。實際上可能不會出現這樣狀況，但是在繪畫當中，表現是自由的。稍微加入一些虛構的部分也不失為一種樂趣。

09 觀察部分與整體的均衡

在原本模糊曖昧的大樓等處追加了細節部分。這可能是在作畫過程中讓我感到最有意思的部分。

（1）在中景建立一個新圖層，再描繪一棟大樓。

（2）在近景圖層也追加描繪了一輛廢車。這麼一來，就可以呈現出與遠景相較下的大小比例，使風景更有規模感。

大樓的窗戶和桁架狀的鋼骨等，雖然描繪得很有趣，但是請注意不要太過沉迷於其中，而只集中描繪一處。意識到自己最想要呈現給觀眾看到的主題是哪個部分，是一件很重要的事情。將畫面放大後描繪本身沒有什麼問題。但是請記得要經常縮小觀看整體畫面的均衡。就保持這樣，不要只集中一處描繪太多細節吧32！

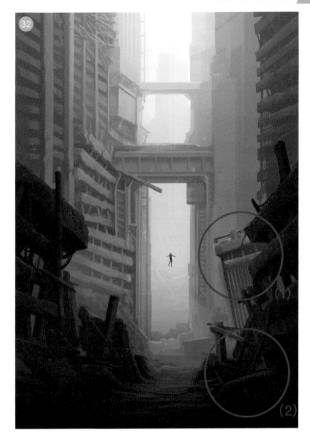

10 調整左右的均衡與遠近

接著再繼續描繪大樓的細節33。

（1）考慮到近景圖層左右的均衡，左側感覺似乎少了點什麼。所以在左側描繪了一個壞掉的看板。

（2）描繪中景大樓的細節。不過要注意，如果將對比度描繪得太高的話，就會失去了遠近感。因此適度即可。

11 在新增圖層的同時，追加畫面的要素

在畫面最前方建立一個新圖層，追加朽壞的表現 。

（1）在近景描繪海藻類。為了不要脫離畫面整體的色相，請慎重選擇色調。近景的細節雖然暫時會被隱藏住，但因為圖層是分開的，接下來要開始進行微調。如果猶豫不知該如何處理的話，可以不斷增加圖層亦無妨。如果覺得圖層太多不好作業的話，那就將其統合整理起來也可。

12 構築空氣感

雖然是已描繪過一次的海藻，但是感覺有點過於做作，所以要控制一下數量。調整大小，以便能看到廢車的一部分。

（1）接著描繪至今為止尚未描繪過的遠景部分、海面的白浪和大樓的細節。在這裡要注意的重點是描繪的密度不要比近景和中景圖層更高。再建立一個新圖層，設定為〔覆蓋〕，從畫面下部朝向上部加淺藍色的漸變處理。這樣一來，畫面整體就會變得鮮豔，中央部分的立體深度和空氣感就會更加突顯出來 。

13 藉由橋的角度來呈現出動態

這裡要調整(1)中景架設在左右大樓上的空橋的角度。會需要這麼做,是因為有"太過直線,導致看起來好像過於刻意美化"的感覺。其實在更早的階段就應該要注意到這個情形。

不過在這個階段再進行調整也沒什麼問題。數位作畫的好處之一就是在任何時候都可以很容易地修改。藉由將兩座橋分別設定成不同的角度,可以在畫面上呈現出適度的動態感覺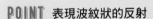。

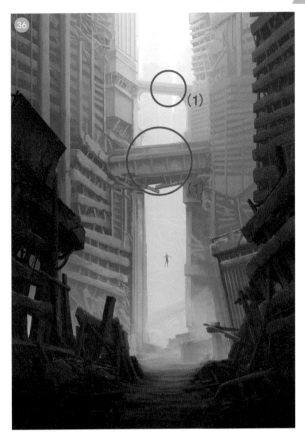

14 追加由上方射入水中的光線

追加從海面部分射入水中的光線。建立一個新圖層,設定為〔覆蓋〕。使用〔選擇矩形〕工具,指定要描繪光線的區域。圍出範圍後,用〔漸變〕工具由上而下描繪。考慮到海中的狀況,未經修飾的光線邊緣太過鮮明了。所以要再以〔模糊〕工具或不透明度低的〔橡皮擦〕工具,適度減弱邊緣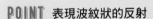。

POINT 表現波紋狀的反射

在海底部分描繪波紋的反射。同樣先建立一個新圖層,設定為〔覆蓋〕。使用較細的〔筆刷〕工具,沿著地面的形狀描繪,就可以自然地呈現出波紋的反射。另外再建立一個新的調整用圖層,提高了飽和度。這是因為草圖如果是用灰色繪製的話,最終的色調會容易變成稍微暗沉的顏色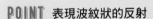。

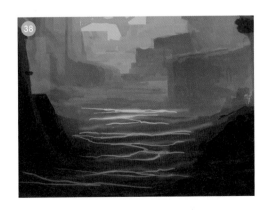

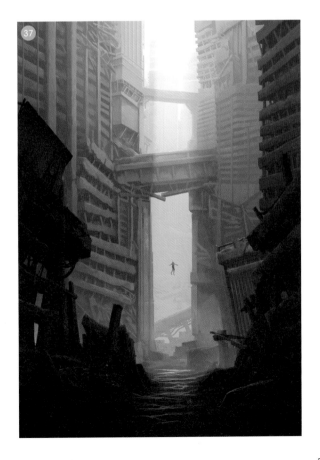

15 追加反射光，完成最後修飾

追加反射光。建立一個新圖層，設定為〔加亮顏色〕後，描繪建築物上部等光線強烈照射的部分。倘若太過顯眼的話，會形成不協調的感覺。請將筆刷的不透明度調整到30%左右來描繪。
遠景的畫面下方中央部分看得太清楚了，這樣的話立體深度感會不夠。因此要在遠景和近景之間建立一個新圖層，使用〔漸變〕工具，描繪出從下而上的模糊效果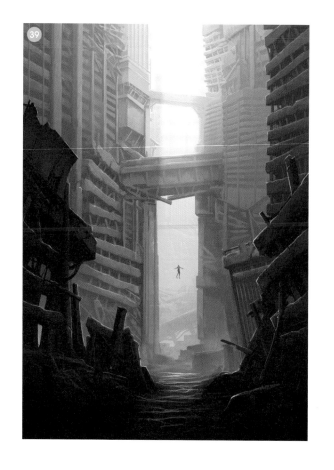。

16 藉由細部細節的描繪程度來調整密度

最後，如果覺得近景的細節描繪不夠的話，此時可以再補充描繪一些細節。藉由追加瓦礫的裂縫裂痕，以及海藻的數量來提高畫面密度。這樣一來，就可以與遠景的描繪產生了差異，呈現出遠近感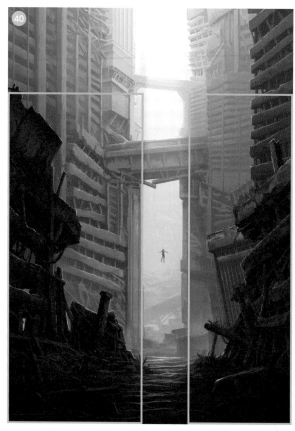。
到此就大功告成了。

PART 3

廢船

在此，將介紹同一艘船的「荒廢前」與「荒廢後」的樣子。請作為製作時的差異參考。解說機械的船身和鏽蝕的描繪方法。

製作：TripDancer

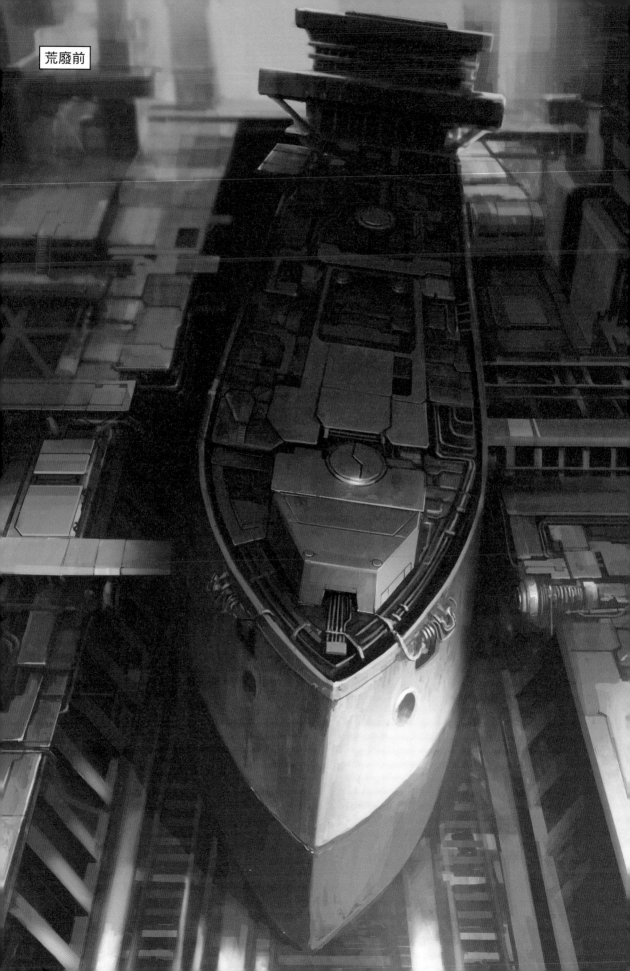

荒廢前

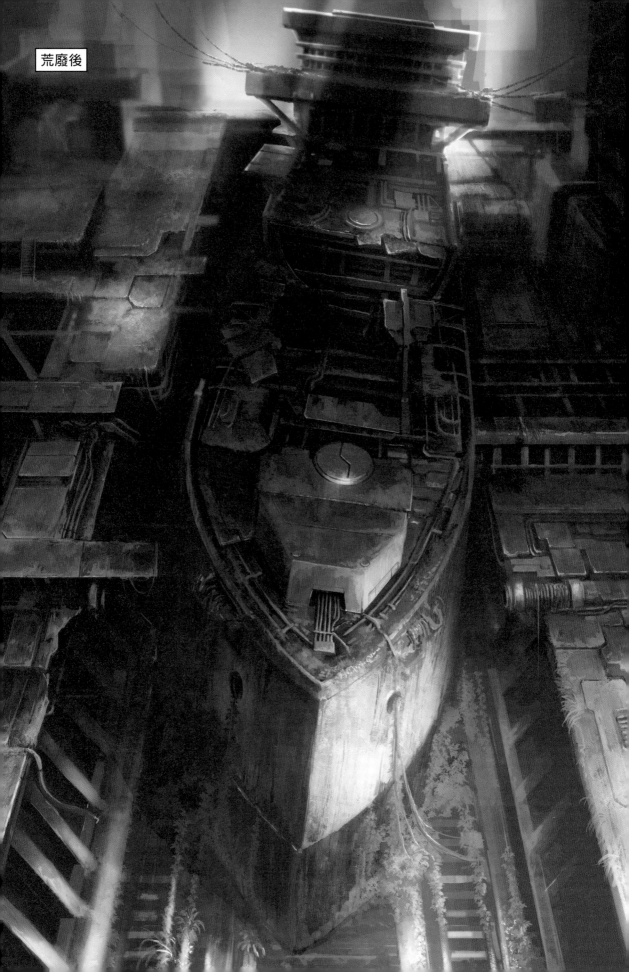

荒廢後

PART 3

Making

廢船

01 決定設計概念

這次的主題是「船」。首先要描繪「才剛棄置的廢船」，再透過對於完成作品加筆描繪細節的方式，呈現出「棄置後歷經歲月的廢船」。設計概念的重點放在經歷長年劣化後的呈現方式，以及如何將「船」這種巨大的人工物體的機械表現的趣味性描繪出來。在這個階段，先要描繪各式各樣不同設計的草圖。藉由大量地描繪數種不同版本的草圖，可以有助於將自己心中的印象確定下來，讓之後的描繪作業方向性不容易出現搖擺不定❶❷❸❹。

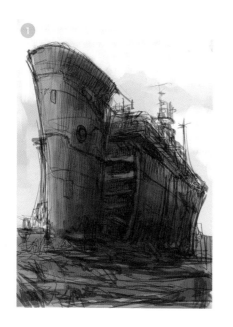

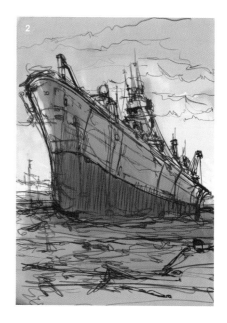

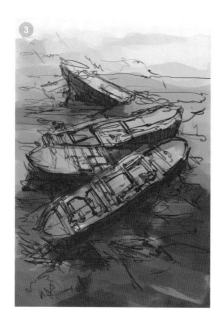

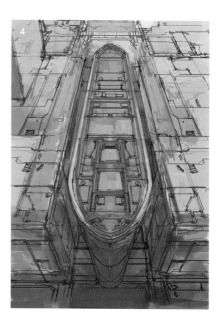

02 描繪草圖

在描繪像船這樣巨大的構造物時，採取從下面向上看的構圖，更容易呈現出物體的大小，所以很適合。但是，這次也想要將甲板上機械類物件的密度描繪出來。因此最後選擇了俯瞰視點的草圖❹。使用預設的圓筆刷，不需要太去在意正確的運筆方法和細緻的作業，接連不斷地描繪下去吧！想要呈現的是印象中近未來的船塢和造船廠。

描繪出某種程度上自己滿意的線條後，建立一個新圖層，設定為〔色彩增值〕，接著描繪陰影。這個時候設定了"光源來自畫面最深處"。因此會在畫面前方的牆面和船的前面形成暗影❺。

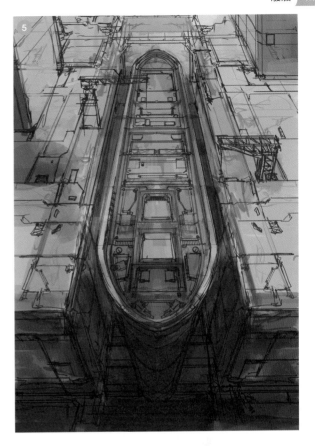

03 進一步鞏固草圖設計

感覺船的外觀呈現方式沒有魄力，過於平凡。於是，選擇草圖整體，用〔變形〕工具（遠近法）硬是加上了透視法。因此船頭部分變得更加巨大，構圖比以前更有魄力。

再建立一個新圖層，設定為〔覆蓋〕後，塗上底色。這裡要意識到後續還要進行讓船荒廢的作業，於是選擇了"與鏽蝕色搭配性良好的色調"❻。

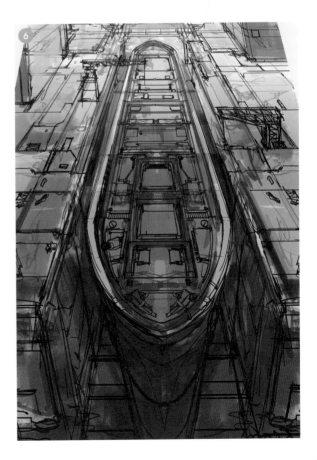

04 留下草圖的線條進行上色

將以線條描繪的草圖圖層維持原樣留下,複製後建立一個〔色彩增值〕圖層。只要將這個圖層常態性配置在最上層的話,就能夠隨時確認草圖的狀態,很方便。建立一個新的圖層,開始描繪作業。一邊摸索著畫面的氛圍,一邊進行描繪。描繪的過程中,在腦海中想像著這個設施和船體呈現怎麼樣的形狀很重要。雖然會使用較粗的紋理筆刷在畫面上重複上色,但此時還不能將草圖的線條完全覆蓋掉。藉由刻意留下草圖的線條,可以保留下最初的畫面印象❼。

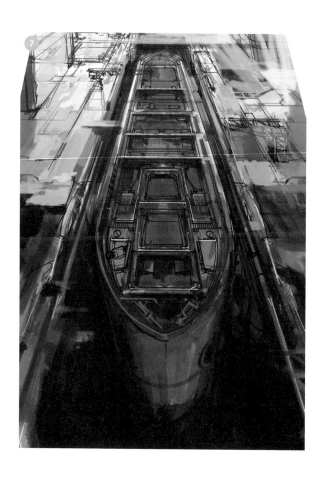

05 決定何處是要投入熱情描繪的部分

在畫面上要決定出自己最想要投入熱情描繪的部分。在此次的情況下,因為很喜歡船頭部分的複雜機械類配件,以及與其連接的棧橋和建設中的鷹架等ⓐ,所以決定把這裡作為這幅描繪的主要部分。為了要保持一直描繪到最後的熱情與動力,刻意找出「我想描繪這裡!」的地方是非常重要的事情❽。

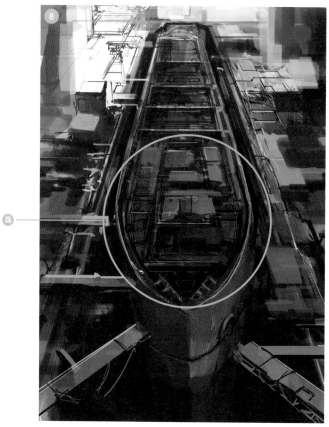

06 在色調加上強弱對比

這次想要在畫面上追加一些近未來的氛圍。於是便建立一個新圖層,設定為〔覆蓋〕並加上淡紫色。雖說如此,但也不是將整個畫面都塗上單一的顏色。原先的色調也要保留下來。這麼一來,在閃耀光輝的遠景部分和深邃暗影的近景部分就呈現出了強弱對比 9 。

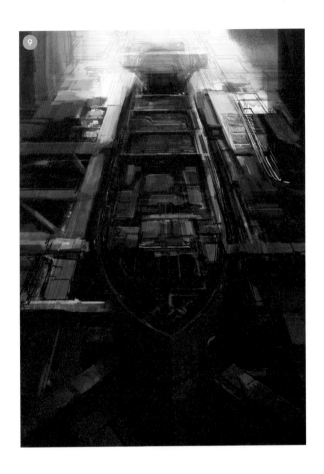

07 發揮想像力來描繪

建立一個新圖層,用〔吸管工具〕汲取下層的顏色,並以線條來追加細節。我們可以參考照片等資料來精確地描繪,但這次是近未來的形象,所以對於甲板上的機械部分等,在某種程度上自由想像後再行描繪,整體氛圍會更好 10 。

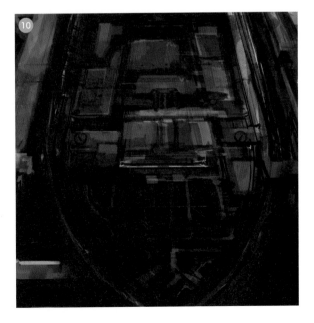

08 感到畫面不協調的話，就試著先重來一遍

一路上都順利進行，但是來到這個階段卻感到迷惘了。因為從遠景照射下來的光線氛圍無法很好地整合在一起。造成如此狀況的理由是因為描繪了太多自己喜歡的部分，在還沒有先將這個設施的狀況明確下來的狀態，就不斷進行後續描繪作業。畫面上雖然可以推測出前方有屋頂，遠景則沒有屋頂，或者是屋頂已崩塌的狀態，但還是不太具備整體的統合性。

這種時候放膽地去建立一個新圖層，在上面用粗糙的紋理筆刷將畫面整個破壞一次看看，也是一種方法。數位作業隨時都可以重新來過。完全沒必要害怕失敗。但如果只是漫無目的地把整個畫面塗滿，那就只能得到回到一開始的狀態而已，這麼一來就失去意義了。請把自己喜歡的部分留下吧⑪！

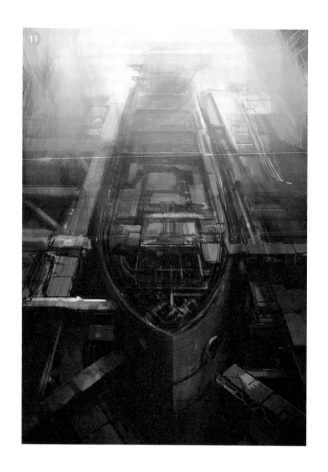

09 一邊整理狀況，一邊再次描繪

一旦將畫面不滿意的地方破壞後，接著就要再次描繪。到目前為止一直模糊不清的遠景部分，在左右配置了牆壁，幫助觀看者更容易理解，前景船身的位置也改變了。這是因為想要將船塢的下部也描寫進來⑫。

（1）配置像軌道一樣的構造物，讓船看起來可以從這裡直接移送到海上。

（2）在船尾追加了艦橋，強調可以看起來更有船的樣子的部分。在這幅作品中，近景是最想要引人注目的部分，所以遠景的艦橋不怎麼描繪細節。

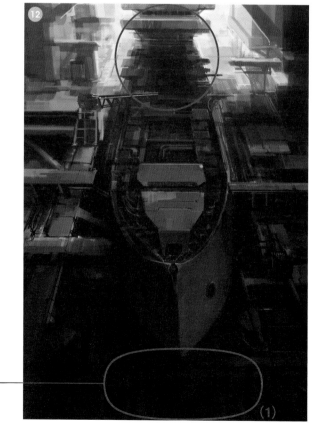

10 藉由光影呈現出強弱對比

將光線的資訊追加在遠景中，呈現出強弱對比。
建立一個新圖層，設定為〔覆蓋〕，用暖色來描
繪太陽光。這樣一來，就能和近景的陰影部分形
成對比，給人留下更強的印象⓭。
到此整體氛圍已經確定下來，所以要將圖層整合
在一起。大致上可以區分為「背景船塢」和「船
身」、以及「其他設定為〔覆蓋〕的圖層」等三
大部分。圖層的區分方法根據描繪者的作業方式
不同，區分的方法也會有所不同。以這次的情況
下，如果將圖層區分得太細的話，管理起來會很
麻煩。這樣會對作業造成阻礙，所以只把之後有
可能修正的部分區分圖層即可。

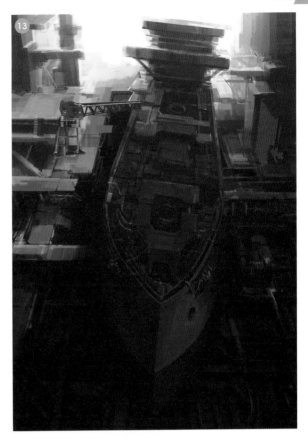

POINT 讓畫面保持緊張感

為了表現出荒廢感，讓船身稍微傾斜了一
下。這樣一來，本來有些左右對稱的均衡感
就被破壞掉，讓畫面呈現出更強的緊張感
⓭。
接著要在船甲板和近景的船塢部分追加細節
⓮。這裡是這幅畫作的主要部分。即使描繪
得太多也沒有關係。之後再一邊觀察整體的
均衡，一邊進行調整即可。

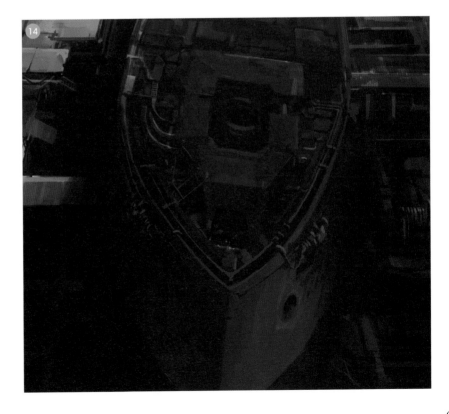

這裡要為各位介紹機械的描繪方法之一。

1 先粗略地描繪形狀。

2 在線條描繪的圖層下方建立一個新圖層。用粗一點的筆刷沿著塊面描繪出底色的紋理。

3 改變筆刷的種類，再沿著塊面塗色。不透明度要設定成能夠露出底下的紋理。接下來要描繪照射方向的邊緣。不要都是一成不變的亮光，要加上強弱變化。這樣就能更好的呈現出金屬的質感。

4 接著再描繪出更加細緻的部分。參考實際的飛機和塑膠模型的話，也許可以得到很好的描繪參考。

5 製作出高低落差，呈現出立體深度。這樣的話，設計會更有立體感。如果在內部描繪上配管之類的物件，就更能表現出機械感。

應用

★ 雖說都是機械，但從船隻和汽車的引擎等現代的機械，到太空船和機器人等科幻的機械，種類有很多。從自己
想要描繪的世界觀出發，考慮何者才是適合的設計也是很有趣的過程⓯。

11 為了讓精彩部分更加醒目，改變了光源

到了這個階段，感覺近景太暗，導致畫面上的精
彩部分都變得模糊不清。於是乾脆將光源從後方
移動到前方。在稍微右前方設定光源，好讓船身
可以被照亮。

這麼一來可以更加強調船身的形狀，細節也更加
明確了。船身設置船塢的凹陷部分要重新描繪，
整理成左右對稱的狀態⓰。

船甲板的部分也要意識到來自前面的光源，將反
射的部分追加描繪上去。

此外也將軌道部分的細節描繪了出來⓱。

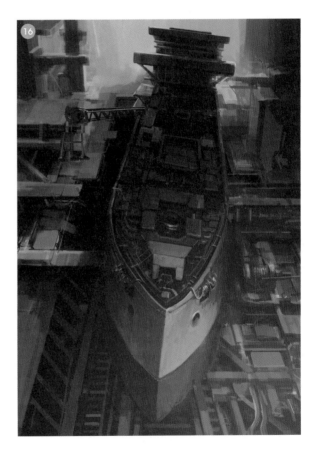

12 描繪強光的反射

建立一個新圖層，設定為〔加亮顏色〕後，在光源的照射部分描繪出更強的反射光。這個時候，如果用明度太高的顏色描繪的話，光的主張就會顯得太過強烈。請選擇中間左右的明度，將不透明度設定為50%左右，反覆幾次塗色較好。使用筆觸柔和、不容易形成邊緣的筆刷會比較方便描繪18。

塊面和塊面的轉角部分和機械類細尖的部分，會比平面的部分更強烈地反射亮光。描繪得稍亮一點，氛圍就出來了19 20。

遠景中的艦橋考慮到與近景的細節描繪程度的均衡性，追加了窗戶的細部細節21。

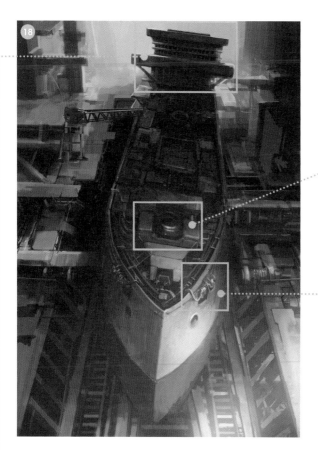

13 決定不再描繪遠景

繼續描繪細部細節的作業。連接在船身的配管、整備作業用的橋、船塢的機械細部細節等,這些都是描繪時充滿樂趣的部分㉒。

其中,重點描繪了最想要在畫面上呈現的船頭、甲板以及船塢的近景㉓㉔。

遠景的部分在這幅畫中已經完成了任務,所以不需要再對遠景進行描繪了。在這裡如果對遠景加筆描繪太多的話,反而會破壞整體均衡。而且會讓觀看者困惑到底哪裡才是這幅畫想突顯的部分,所以請小心㉕。

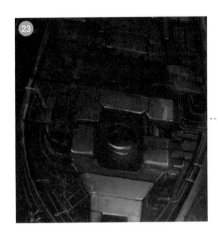

14 模糊處理遠景

這裡想要讓近景看起來更加顯眼。因此,在遠景中加入一點模糊處理。使用〔模糊〕工具,將從遠景到中景的範圍,以細部細節不被破壞的程度進行模糊處理㉖。

不過這樣的話,船看起來就像是浮在畫面上,所以船尾部分也要稍微模糊處理,使之與背景融合在一起㉗。藉由這樣的處理方式,觀看的人的視線會被誘導到聚焦的近景,產生了像是透過照相機的取景器觀看一般的氛圍。

另外,船身所設置的船塢大型凹槽,也延長到船尾㉘。這樣一來就能消除與船身長度差異形成的不協調感,船塢也能夠呈現出立體深度了。

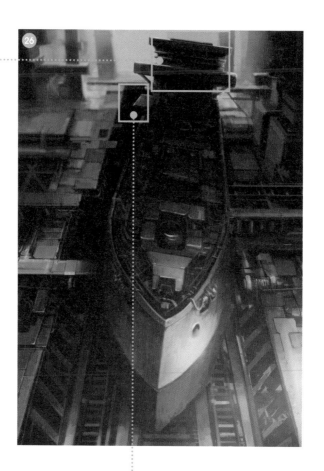

15 藉由暖色與寒色的均衡使整體畫面穩定下來

整理甲板的細部細節29。

把船頭部分像是建築物一樣的構造物修改成盒子狀。這麼一來，就能明確光線的照射方法，使形狀更容易分辨ⓐ。

而且，因為很在意畫面整體顏色的色調過於偏紅的關係，所以重新建立了一個調整圖層，選擇〔顏色均衡〕，讓顏色稍微朝向綠色調整。這是因為在畫面前方這側追加了暖色的光源，使整個畫面都是暖色，所以加上稍微偏冷的顏色，讓整體的氛圍能夠穩定一些。

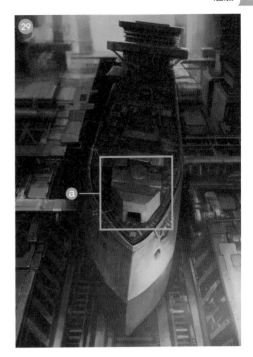

16 畫出導引線，調整船身輪廓

調整到目前為止形狀仍然有些曖昧的船身外形。船的曲線很美，但是形狀很複雜。再加上這幅畫中船身有點傾斜，所以描繪的難度更高。建立一個新圖層，沿著船身的傾斜，好好地畫出導引線。導引線是先不考慮傾斜角度，先拉出縱向橫向線條後，彙整到資料夾，然後在選擇了資料夾的狀態下，傾斜到適當的角度，這樣操作起來會比較容易30。本來應該在更早的階段（船身傾斜前）就確實地畫出導引線，再行描繪。也建議大家這麼做。

使用〔錨點〕工具等，畫出正確的導引線，然後再以此為基礎，描繪船頭部分的曲線31。

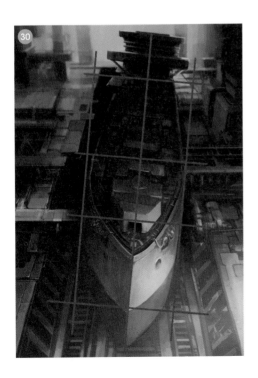

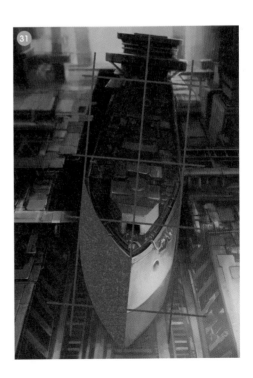

17 整理光和影的資訊

將原本曖昧模糊的光和影描繪出來，呈現出更有現實感的畫面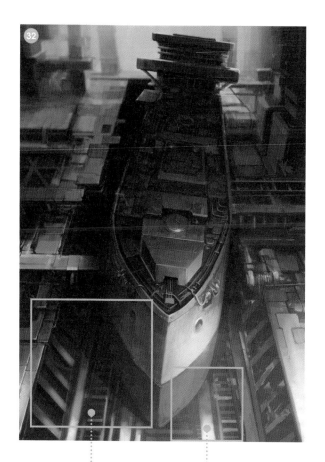。光源在畫面前方，面對船頭的右側。因此船頭部分的其中一側被照亮了。目前的現狀是尚未開始描繪另一側的影子，所以從那裡開始描繪。

建立一個新圖層，設定為〔色彩增值〕後，將圖層的不透明度設為20%。這是因為「色彩增值」在描繪時，下層已描繪完成的細節不會被破壞掉，相反的，還會因為反映了底下圖層的顏色，而會變得更暗。

一邊意識到船身的曲線，一邊描繪影子。如果在下面的軌道上描繪出反映凹凸的影子，會更顯立體感。

右側也要有意識地描繪受到光源照射的地方。船塢的中央部分在預設中是存在著高低落差。把一直以來都均勻照射的高低落差部分的兩側描繪成影子，並在高低落差下方的軌道上描繪出特別強烈的光線反射。這樣對於建築物的構造就容易掌握了。

18 追加細部細節，完成最後修飾

最後修飾的階段，要以主要的甲板部分為中心，追加細節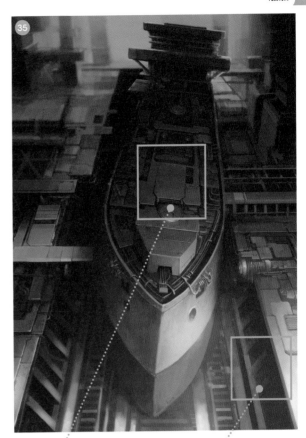。

將原本曖昧模糊的甲板中間部分用平面板堵住，調整密度。在甲板等機械的平面和平面的銜接部分，使用明亮的顏色，以較細的〔模糊筆刷〕來描繪光線的反射。如此便能將邊緣強調出來，更加呈現出硬質的人工物件的氛圍。

其次，船塢的近景因為高低落差的構造很模糊，所以要好好地將形狀呈現出來。因為右側邊緣的高低落差的影子很深，所以就刻意不描繪出邊緣部分線條。

棧橋和其他的構造物形狀也要確實地描寫出來。如此一來，與遠景的細節描繪程度的對比會變得更明確，成為一幅容易觀看的繪畫。

19 「才剛棄置的廢船」完成

在這裡感覺整幅畫的印象稍微有點陰暗。於是便建立一個新的調整圖層，把整體的明度稍微提高，對比度也稍微加強了一些。至此，「才剛棄置的廢船」就完成了 38 。

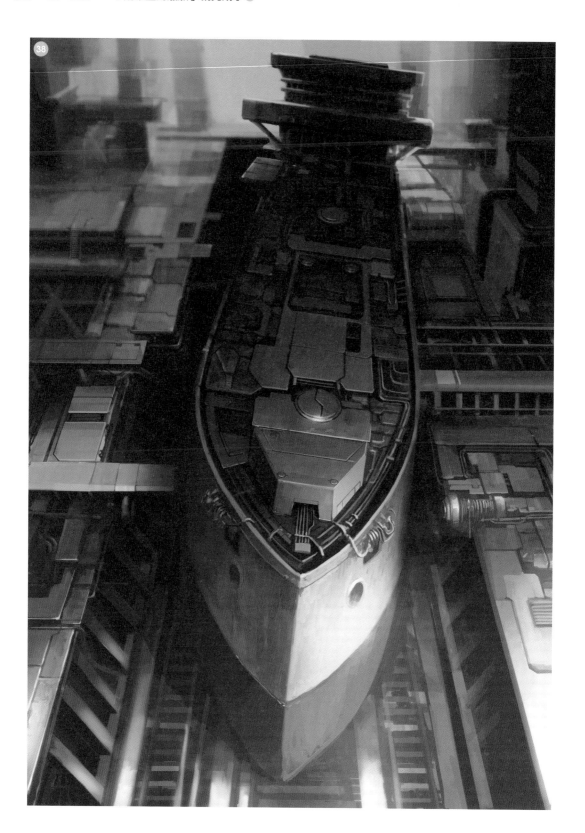

20 讓風景產生劣化

接下來要讓已完成的風景產生劣化。首先，思考一下"最終想要變成什麼樣的狀態"，建立一個新圖層來描繪草圖吧！為了要在畫面上增加末日感，另外建立一個新的調整圖層，將〔色彩均衡〕稍微調整至偏向橙色。這次決定要在整體畫面描繪鏽蝕和青苔，表現出慢慢受到大自然侵蝕的樣子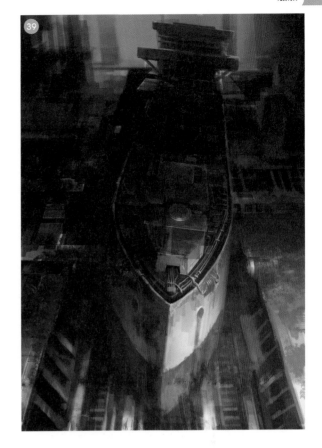。

21 考量雨水的流動，描繪出鏽蝕

暫時將描繪草圖的圖層設定為不顯示，建立一個新圖層，描繪鏽蝕。

這時，請注意不要把下層描繪的甲板和船塢的細節破壞太多。如果感覺描繪得太多了，就用「橡皮擦」工具，把鏽蝕的部分刪去，適度地露出底色的細節。雨水是造成鏽蝕的主要原因。如果是船身的話，雨水應該就會沿著曲面，由上方一路流至下方。因此，在描繪鏽蝕時，如果意識到雨水的流動方式，就不會產生違和感了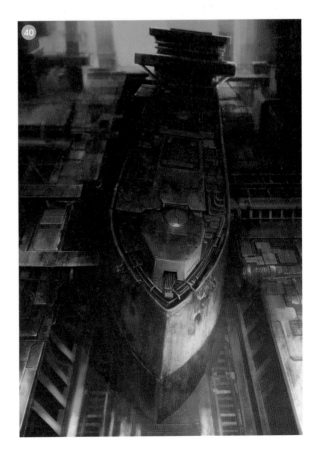。

22 表現船身的劣化

因為在設定上是經過了長年累月的劣化，所以船身也會出現損壞。建立一個新圖層，描繪甲板上因為剝落造成的孔洞。因為可以看到內部的骨架，也有很多細小的部件，所以在繪畫的過程中是非常有趣的部分。為了要和殘留下來的甲板形成差異，讓孔洞靠近畫面前方這側變得暗一些。雖說如此，為了不在畫面中太過顯眼，還是要注意影子的色調搭配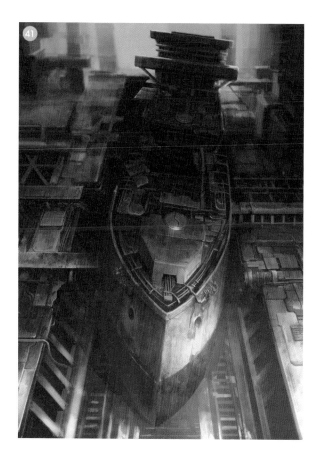。

23 描繪青苔與雜草

接下來要在畫面整體描繪青苔和雜草。設定的青苔種類是喜歡向陽處的品種，所以陰暗處的部分的青苔描寫就要稍加節制。綠色是主張強烈的顏色。選擇上色的色調時，要先確認與畫面中的顏色是否協調。是在這幅畫中使用的青苔顏色的部分顏色面板。與其說是綠色，不如說是相當暗的黃色。人的眼睛會根據周圍的顏色，自動修正顏色資訊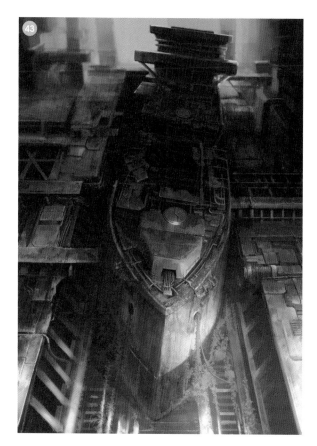。

24 描繪由隙縫射入的光線

因為經過了很長的歲月，描繪出船塢的頂棚部分出現孔洞，有光線從該處照射進來的樣子。「頂棚因長年的劣化而崩塌，造成正下方的船身損壞」這樣的故事性可能也很有趣。建立一個新圖層，設定為〔覆蓋〕後，為了表現太陽光，選擇明亮的暖色。

向陽處的青苔也同樣建立一個〔覆蓋〕的圖層，描繪柔和的反射光，消除違和感。像鋼鐵這種尖角銳利且硬質的物件，要將圖層設定為〔加亮顏色〕，稍強地描繪反射光44。

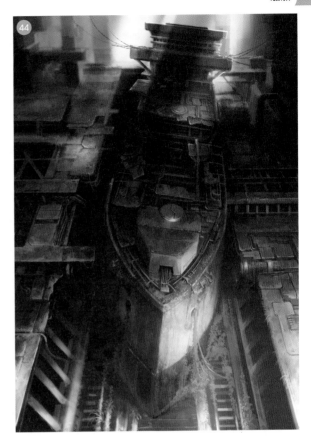

Lecture 》 光線從天而降的描繪方法

使用不易形成明顯邊緣的〔軟噴槍〕筆刷，先用直線描繪。這時如果能讓光線的粗細和強度上出現不平均的狀態，更能呈現出氛圍。

1 距離遠光線就會減弱。考慮到這樣的特性，要從上往下逐漸放開力道的方式描繪。

2 區分圖層描繪數道光線，然後再整合到資料夾中。只要旋轉整個資料夾，就可以簡單地調整至相同的角度。

3 如果被照射的範圍較大，光線就會呈現放射狀地擴散。調整個別光線的角度，會給人自然的印象。

25 「棄置後歷經歲月的廢船」完成

因為描繪了照進中景的光線，所以感覺遠景部分太亮了。因此，要在畫面上使用〔漸變〕工具，用稍暗的顏色來抑制亮度。這麼做的話，就會變成了清楚而且沉著穩定的光線。再稍微追加描繪一些鏽蝕和青苔的細部細節，「棄置後歷經歲月的廢船」就完成了45。

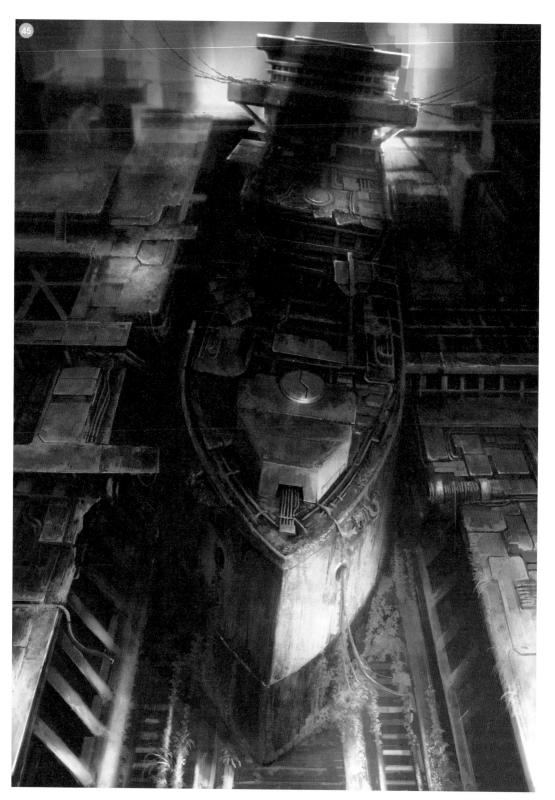

老舊的空屋

這是西式建築風格的民宅。藉由陽光照射的表現方式，即使是廢墟也能感受到美麗的氛圍。示範青苔和壁紙剝落的描繪方式。

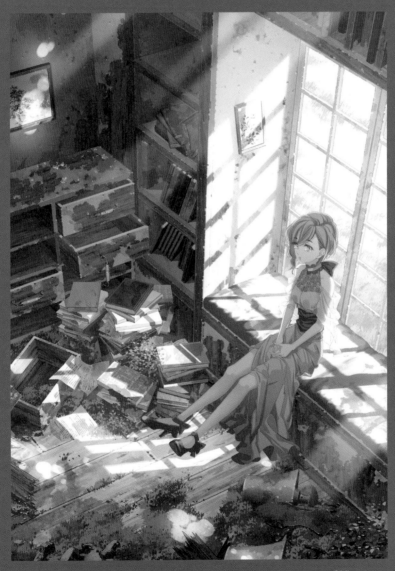

製作：Chigu

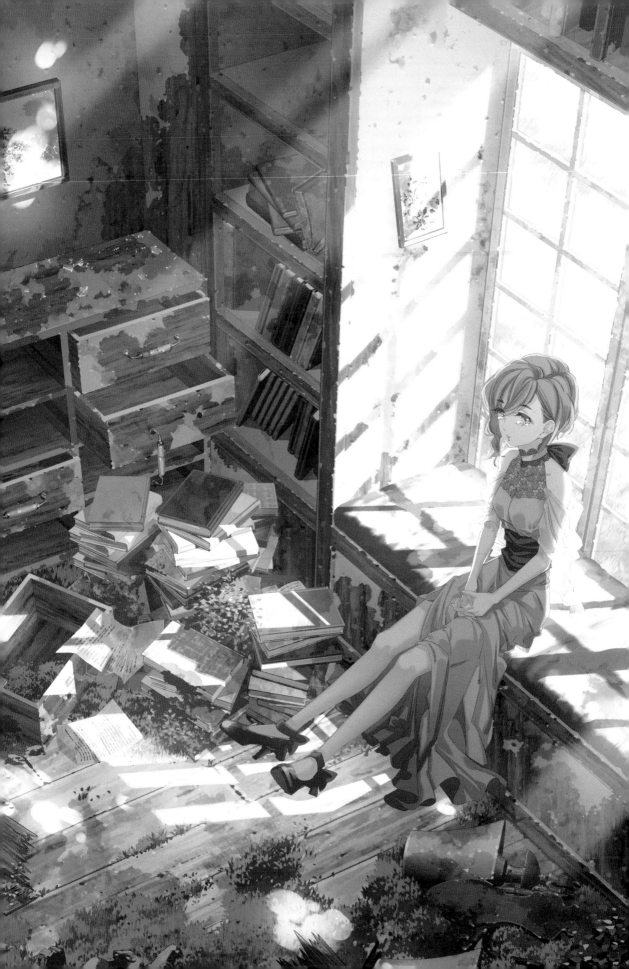

Making
老舊的空屋

01 決定設計概念

這裡要描繪的是西式建築風格的老舊空屋。雖然是廢墟，但決定描繪成一幅有陽光照射，給人時尚美麗印象的畫作。還要描繪出碎玻璃、剝落的壁紙、青苔等。

02 描繪草圖

用線稿來鞏固印象❶。因為有很多牆壁、棚架類、窗戶等直線性的要素，為了不產生違和感，所以要正確地掌握透視法❷。

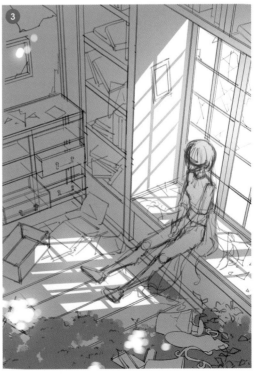

03 加上明暗，確定整體印象

想像一下明暗之間的對比度。這次是以來自窗戶外側的光線為主，以淺色為底色，能夠映襯綠色的印象來作考量❸。

04 分別塗色大面積的塊面

將牆壁、地板、抽屜等作為畫面整體基礎的大面積要素進行分別塗色。之所以從大的塊面開始塗色，是因為這樣比較容易讓畫面的印象固定下來。書本和地上的散亂物件等，之後再塗色即可 。

05 加上明暗，呈現出立體感

調節牆壁和地板的明暗度，呈現出房間的立體感 ⑤。

POINT 室內愈朝向角落和裡處變得愈暗

室內明暗的基本呈現方法，是從中央到角落愈變愈暗。這樣的話，就能呈現出符合室內環境的立體感 ⑥。

06 描繪地板的質感

在畫面上呈現出質感。訣竅是從面積大的地方著手,所以一開始要先呈現地板的質感。

首先,貼上木紋的紋理。將木紋的紋理配合透視法,經過變形處理後貼上畫面❼。接下來要將地板的接縫線描繪出來❽。此外,為了要增加變色的部位,把髒污的紋理調整成綠色後貼上畫面。因為之後還要在地板上生長植物,所以也可以起到與之相融合的「銜接」作用❾。

最後,用高光將立體感更突顯出來。只要再加上細小的孔洞和凹陷,就會產生經過劣化的樣貌。高光是為了要讓傷痕和凹陷處顯得更立體。沒有必要特別去意識到綠色的位置。綠色只是為了表現地板的變色而放置的顏色。高光本身只要放在以暗色描繪的傷痕、凹陷、接縫線等處的旁邊即可。但是,比起全部都以規則性的方式描繪,不如在高光中也呈現出濃淡的強弱差異,更能呈現出手繪的風格❿。

07 以剝落和高光來呈現牆壁的質感

接著要描繪面積僅次於地板的牆壁質感細節。

設定為牆壁的塗料剝落，能夠看到底層的素材。先將那個部分分別塗色。如果塗料是從角落開始剝落的話，底層的素材部分看起來會顯得更自然⑪。

接著要調整色調，貼上木紋的紋理素材⑫。然後再貼上髒污的紋理⑬，最後用高光呈現出立體感。將高光放在暗色旁邊，就會有立體感。然而這次牆壁是垂直立起的狀態，光線則是從稍微上面的位置照射過來。因此將高光放在暗色下面的話，會更能融入環境⑭。

牆壁的塗料剝落，能夠看到底層的素材（木材）的地方，原本的牆壁顏色與木材顏色的明度相差愈大，看起來的效果會更理想。⑮是明度差異較小的NG範例。與⑫相較之下，就能知道其中的區別。

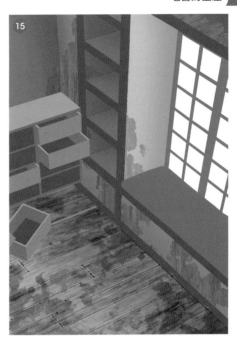

08 木框的邊緣和轉角會很顯眼

描繪木框的質感和傷痕的細節。邊緣和轉角處的劣化狀態相當顯眼。所以要在那裡多描繪一些傷痕和凹陷。最後修飾時要注意避免與其他地方產生違和的感覺⑯⑰。

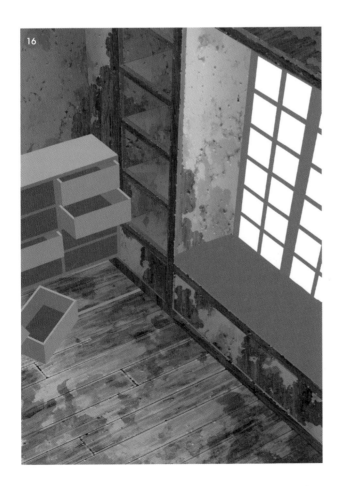

在邊緣和角落多描繪一些傷痕。

09 在沙發加上污漬

沙發首先要塗上基礎素材的顏色。為了要呈現出如同合成皮革一樣的光滑質感，在轉角附近加上高光❶。之後再蒙上一層髒污的紋理❶。

10 描繪窗框

追加描繪窗框。貼上髒污的紋理後，把一部分變成鏽蝕色，呈現出朽壞的氛圍。邊緣和轉角也使用鏽蝕色或是比窗戶稍濃的顏色描繪，破壞掉原本乾淨的印象❷❷❷。

11 使窗戶和沙發的交界處相互融合

沙發和照入明亮陽光的窗戶有相接之處。當明亮的顏色和陰暗的顏色相接觸的話，對比度會上升，變得太過顯眼㉓（當然也會有刻意營造出那樣效果的情況）。為了使沙發和窗外的交界處相互融合，要塗上明亮的顏色㉔。

12 小物件要考量顏色

追加描繪棚架和小物件。因為想要在畫面中表現出統一感，所以這次的棚架和小物件都使用和牆壁同色系的素雅顏色來上色。一方面也是為了要與之後描繪的自然物形成差異化㉕。

13 描繪塗裝剝落的棚架抽屜

在木材的部分，配合塊面的角度貼上紋理❷。將已經描繪完成的塗料部分，以及底層素材（木材）部分的圖層進行複製。在兩個已經完成的圖層中，將置於下方的圖層明度數值下降到－70〜左右。讓邊緣變得清晰的同時，輪廓也會變深，可以呈現出一種如同髒污般的質感❷。

接著再描繪一些細小的傷痕，以及邊緣的凹陷處❷。

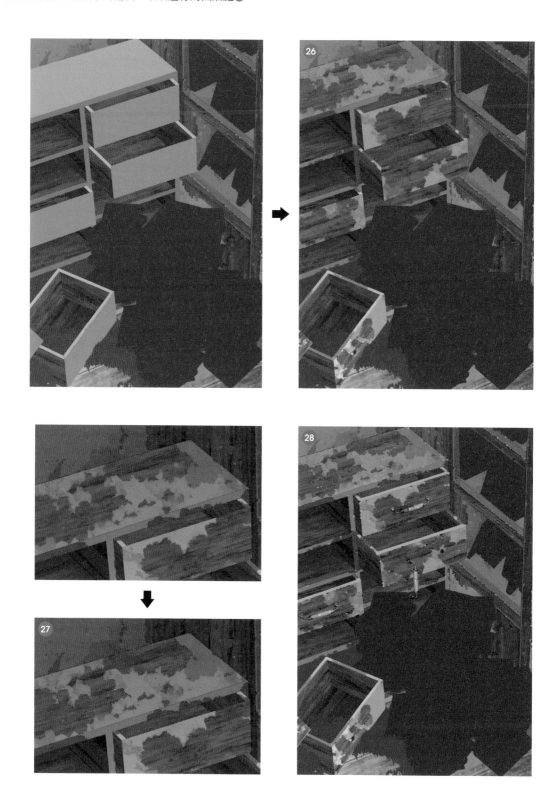

14 藉由明暗的對比描繪青苔

讓植物沿著像地板的縫隙和孔洞之類的細微間隙生長。
首先要大致決定在哪裡長草,而外形會呈現什麼樣的輪廓㉙。接下來,用明亮的顏色描繪出明暗差異㉚。
然後在暗色中再加上更深一層的暗色,讓陰影中也能呈現出立體感㉛。其中一部分以中間色上色,使顏色與周圍融合㉜。最後要一邊去意識到每一片葉子,一邊進行描繪,經過細微的調整後就完成了㉝㉞。

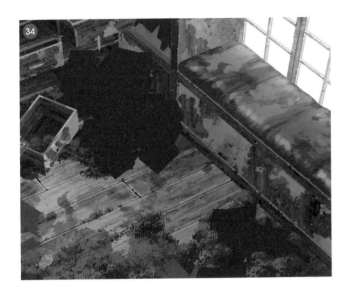

15 描繪堆積的書本

描繪堆積在地板上的書本。全部都用手繪的話會太辛苦，所以這裡借助一下3D模型的力量也不錯㉟。在書本的封面和側面貼上污漬的紋理㊱。在堆好的書本內側加上陰影㊲。最後，在書本的間隙描繪形狀凹凸不平隆起的青苔㊳。

POINT 植物與青苔的種類

雖然植物的外表氛圍並沒有很大的區別，但是在作品中要根據生長的地方來區分描繪。生長在地板上的植物是接近草皮的葉子形狀㊴。侵蝕書本的則是如青苔般凹凸不平隆起質感的綠色植物㊵。在19追加，從書本的間隙等處可以見到具有一定高度的植物，是以稍微帶點圓弧的葉子為印象描繪而成㊶。

16 描繪破碎的玻璃

因為玻璃是透明的，所以用〔加亮顏色〕或〔濾色〕這樣的圖層，將底層顏色描繪得稍微亮一點，並且顏色稍淡一些。如果用高光描繪碎玻璃側面的話，看起來會更有玻璃的感覺42 43。

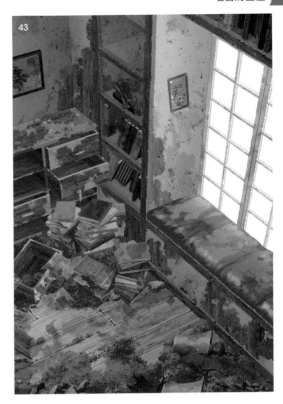

17 描繪損毀的燈架

將摔落在地上損毀的燈架質感呈現出來。首先是要掌握形狀44。貼上髒污紋理45，描繪出高光的部分，呈現出立體感46。最後加上鏽蝕就完成了47。

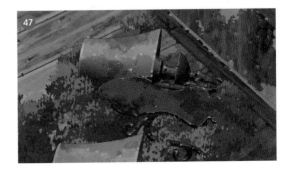

18 描繪出廢材的形狀和厚度

為了表現出廢材的感覺,刻意呈現出粗暴地折斷的形狀。意識到木材的厚度(側面的陰影),區分上色。為了整體的統一感,在此選擇了素雅的顏色。低調穩定的顏色較能呈現出經年累月的廢材氛圍48。

19 觀察整體的均衡,加上陰影和綠色植物

加上陰影,調整整體印象49。讓書本的間隙長出立體的植物。為了避免過度與周圍的綠色植物同化,將高光描繪得更明亮一些50。

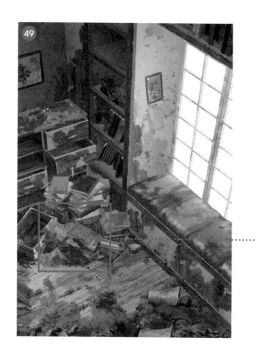

20 描繪窗外的風景

讓窗外充滿鮮豔的綠色植物。雖然以整片白色的
光暈來呈現也不錯，但是因為想要在畫面上多增
加一些綠色的印象，所以選擇在窗戶描繪草地。
窗外的草地也要呈現出距離感。因此，要以更加
明亮的光暈來處理畫面的遠處。
覆蓋一個黃綠色的〔加亮顏色〕圖層，提升飽和
度的話，可以讓畫面更加美觀⑤。

> **POINT** 不要直接以白色覆蓋上去
>
> 如果直接以白色覆蓋在畫面上的話，因為飽
> 和度過低的關係，會給人一種充滿霧氣的印
> 象。這會與受光照射後形成的光暈帶來的印
> 象不同，請多加注意⑤。

NG

21 呈現照射進來的光線

增加光線從窗外及天花板照射進來的感覺。在
〔加亮顏色〕圖層中，分別描繪出光線照射到的
地方。在這裡同時也想要呈現戶外光線的強度。
因此描繪的重點是不要讓受到光線照射的地方輪
廓太過曖昧模糊⑤。

22 加上光線擴散的效果

藉由重複疊放〔加亮顏色〕圖層，使剛才描繪的受到光線照射的地方更加明亮。這樣就可以展現出光的強度54。
然後再加上從天花板傾洩而下的光線。給人天花板上出現孔洞的印象55。藉由光線的效果，可以讓畫面變得更加夢幻，也能演繹出很多故事性。試著摸索一下適合自己想要描繪的插畫風格的有效光線表現方式吧！

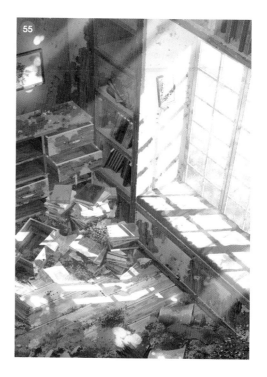

23 描繪角色人物

接著要描繪角色人物。因為想在整個插畫中表現出顏色的統一感，所以角色人物也選擇了與背景融合的灰色基調。然後再添加綠色的感覺來上色。
這樣就完成了56。

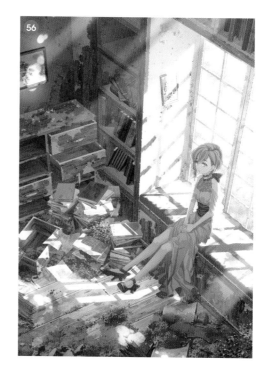

被遺忘的電車

讓電車與荒廢的大樓和鐵路搭配組合,描繪出荒涼且富有戲劇性的寂寥風景。本章將解說雲的描繪方法、建築物的破壞方法,以及夕陽的呈現方法。

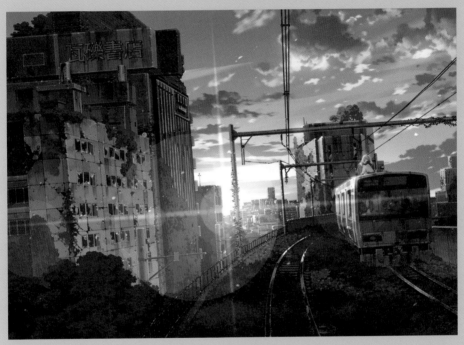

製作:Chigu

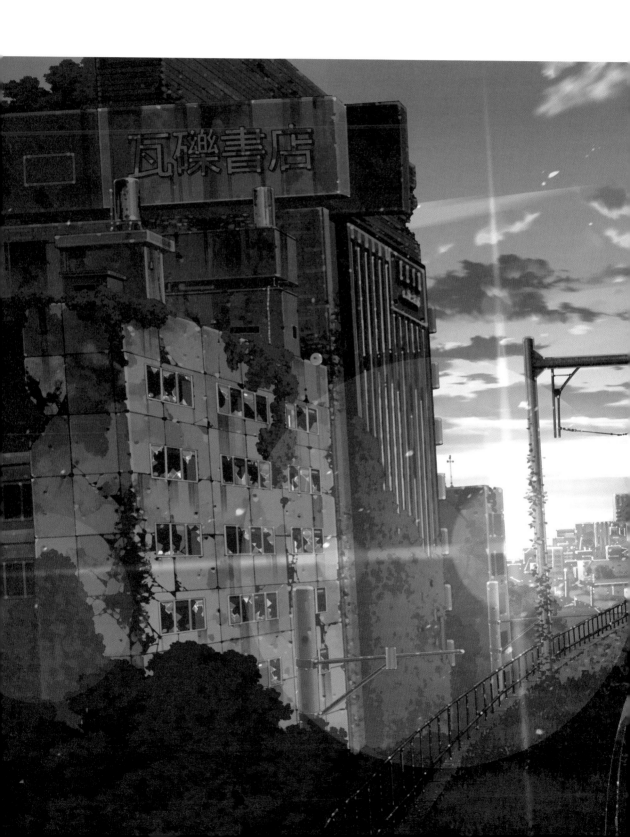

Making
被遺忘的電車

01 思考設計概念

為了更容易想像出作品完成時的狀態，挑選出要使用的顏色，並事先考慮好場景的時段和對比度所呈現出來的印象（邊描繪邊思考也是可以）。這次是荒廢的大樓與鐵路搭配的場景，呈現富有戲劇性的悲涼感。因此選擇將時段設定在夕陽時分。

02 描繪草圖

將印象確定下來。如果有需要的話，可以先拍照收集素材後再行描繪❶。

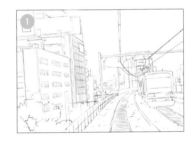

03 為草圖塗上色彩

選擇與設計概念搭配的色彩。這是太陽還沒有完全下山前的時段。話雖如此，整體顏色與其說都是「紅色系」，不如使用帶有夜晚氣息，同時又能感受到日間色彩殘留感覺的顏色更加適合。於是決定在色彩的使用上，加上一些變化❷。

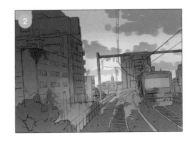

塗上天空的底色後，用單色描繪雲的輪廓❸。
為了營造出空氣感和光線，在遠處的天空塗上
紅色❹。這是為了要更真實地描繪出黃昏的景
色。

POINT 雲朵的一部分要描繪得很清楚

因為雲的質感很柔軟，所以容易描寫得較
為模糊。但是如果全部都模糊的話，完成
時就沒有強弱對比了❺。
即使只有一部分也好，請有意識地描繪出
清晰的形狀，不要讓整體過於模糊。那樣
會比較能夠呈現出強弱對比。

NG

05 描繪光線照射的部分

將新建圖層和剛才的雲朵圖層設定為群組，描繪出光線照射部分的細節。請意識到太陽的位置和雲的立體感吧⑥！

POINT 確定主光源，減少畫面上的矛盾

請意識到插畫中最強光源的確實位置，考量受到光照反光的部分，以及陰影形成的位置吧！

我們經常可以看到明明是晴天的戶外街景，太陽卻同時照射在兩側房屋上的錯誤案例。如果是動畫作品，也許會有不得不配合角色畫面呈現而做出調整的狀況。但是，如果不需要在意這些的話，那麼將出現陰影的部分，確實描繪得暗一點，可以減少畫面上的矛盾，整幅畫作看起來也會更加美觀。

野外…太陽
（夜晚則是路燈和月光等光源）

光源設定在房屋的另一側。此時，將畫面左側設為陰影面，而右側則形成明亮的光暈狀態。這樣一來，道路兩邊的距離感也會呈現出來。

室內…外光、照明等

房間裡大多是亮著室內燈的環境。但是如果放膽地讓整體變暗，根據外光狀態的不同，有可能讓畫面的氛圍變得更好。請配合想要呈現的空氣感來挑戰看看吧！

06 讓雲朵呈現出立體深度以及動態感

除了主要的雲之外，再加上薄片狀的雲，可以在天空和雲朵之間產生立體深度 ❼。

另外，如果在大雲的周圍散布一些小雲的話，就很容易能夠呈現出動態感 ❽。雲的描繪方法會有每個人各自的喜好和習慣。為了盡可能接近自己心中理想的雲朵形狀，試著去做出各式各樣的嘗試吧！

最後請一定要觀察整體畫面的均衡。這麼一來雲朵就完成了 ❾。

07 毀損的大樓要重視基本的陰影

描繪位於畫面最前面的形狀簡單的大樓⑩。和雲一樣，人工物也請大致區分為幾個不同圖層來描繪。這樣的話，之後的修改會變得容易。這次是將圖層區分為⑪不同圖層。

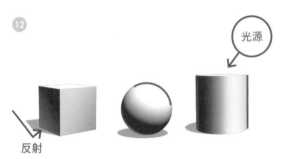

反射

POINT 意識到基本形狀，加上明暗表現

由於太陽光是從天空朝下照射的，所以通常上面是最亮的部位。在⑫的基本圖形空間中，太陽的位置設定在右上角。如果讓側面從右上角逐漸降低明度，看起來會顯得更自然。由於陰影面會有來自地面的反射光形成的反光部分，所以愈朝向地面會顯得稍微變亮一些。而像是球體或圓柱那種帶有圓弧形狀的物體，不要讓邊緣部分（⑫的紅線部分）成為最明亮的部位，反而稍微描繪得暗一些的話，可以讓人更有圓弧形狀的感覺⑫。這次整個大樓都被陰影籠罩著。因此，對比度不要太過明顯。但還是要去意識到基本形狀的立方體，並加上明暗的表現⑬。

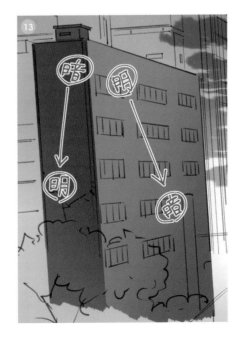

描繪大樓外觀的壁磚。重點是要在線條加上筆勢的強弱。請在線條的強弱，細微的凹陷和高低落差的呈現上多下一些工夫吧！藉由這樣的作業，可以由數位作畫很容易出現的「過於整齊乾淨的數位感」的印象變成具有「手繪感」的繪畫。因為這會直接影響到畫面的品質，所以要好好地注意⓮。

POINT 每一塊大樓的壁磚都要改變顏色

每一塊壁磚都要改變一點顏色。這樣一來建築物本身的資訊量就變多，讓大樓看起來更加美觀。但是如果改變得太多的話，會讓人覺得有一部分變色很嚴重，所以要多加注意。

像這樣在每一塊壁磚上呈現的細微顏色和亮度的變化，只需要在距離近到足以觀察得出質感的近景建築物上施加即可。因為遠景的建築物如果資訊量過多的話，就會與畫面前方的物件之間的距離感（細節的描繪量）形成逆轉。請根據畫面中的立體深度和距離感來區分運用吧⓯！

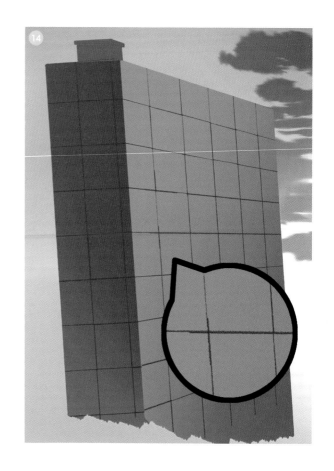

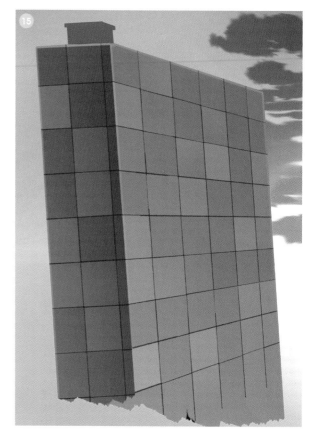

09 污損大樓的表面

在大樓的外觀做出污損處理。如果按照髒污的狀況預先製作出弱、中、強三種紋理筆刷的話，處理起來會更方便。污損的方法比起「整體均勻地污損」，「讓髒污的地方呈現不均勻的狀態」會更自然。若是從大範圍來觀察時可以看得出強弱對比的話，整體均衡感會更好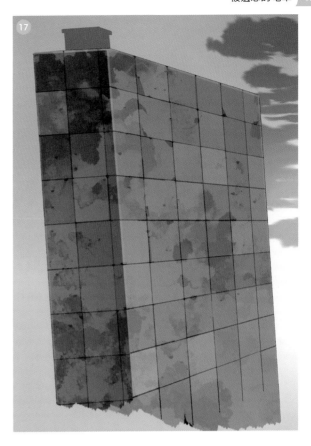。

髒污：弱

髒污：中

髒污：強

10 加入高光，呈現出質感

如果把高光放在暗色的旁邊可以更強調出凹陷的感覺。但如果高光太亮的話，看起來也會像是白色塗料附著在牆壁上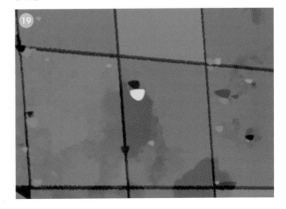，所以要一邊調整顏色，一邊加上高光。

NG

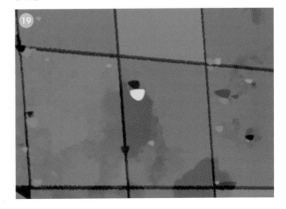

在建築物的輪廓部分和分隔明暗的部分，描繪出微小的高低落差細節。這裡要刻意描繪成扭曲不平整的線條⑳。

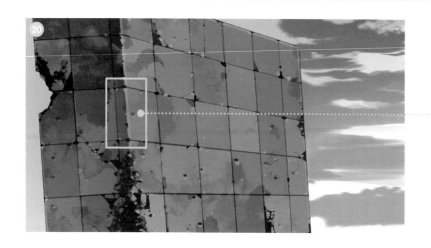

11 讓大樓毀損

描繪大樓牆壁的崩毀狀態。一開始先大致放上暗色㉑。接下來，再加上細微的崩塌外觀㉒。最後要加上龜裂、或是明亮的顏色，調整一下空洞的形狀㉓。

12 加入鏽蝕

對廢墟來說，鏽蝕也是很重要的
表現要素。我們可以大膽地加入
這樣的表現。意識到從上而下的
外形，在配管和窗框等金屬類物
件上誇張地加上鏽蝕吧！
鏽蝕及髒污都會伴隨著雨水一起
垂直向下方流動。加上大小、長
短的強弱變化，用〔橡皮擦〕工
具進行調整，使鏽蝕及髒污從上
到下逐漸變淡24。

13 加入植物的外形輪廓

描繪牆壁被綠色植物覆蓋的建築物時，在開始描繪大樓的質感之前，先決定綠色（植物）的形狀會更有效率。因為
描繪出來的大樓質感最後還是會被隱藏起來25。
使用明亮的顏色進行描繪。覆蓋在建築物的綠色植物，因為是附著在外牆上的關係，所以要順著建築物本身的明暗
來放上顏色。這次是將右側的那一面調整變亮一些。所以綠色植物也要意識到來自右邊的亮光。在綠色植物中的左
側也儘量用陰影來呈現，描繪出凹凸不平隆起的形狀26。

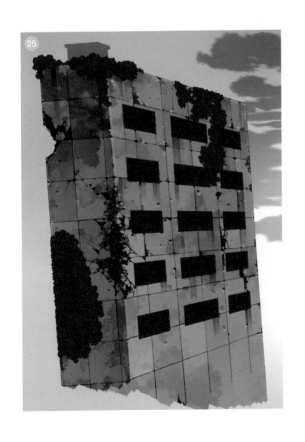

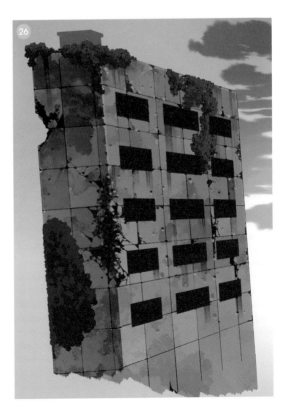

14 破碎玻璃的描繪方法

先將窗框描繪出來❷。再描繪破碎的玻璃，增添幾分廢墟感。在玻璃上稍微反映一下天空的顏色，就能夠呈現出整體的統一感。說到廢墟的話，就會聯想到灰暗和髒污的印象。但是，與其以渾濁的灰色系顏色描繪具備反射的素材，不如稍微描繪得乾淨一點，可以當作是畫面上的強調重點，看起來會更佳。玻璃的斷裂面並非曲線的形狀。以用三角形組合而成直線形狀來呈現，看起來會更有真實感。同時也請在部分位置描繪出裂縫，就像是從破損部分延伸出來一般❷。

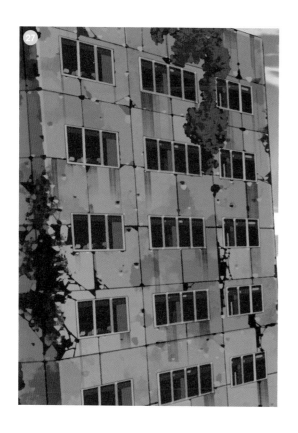
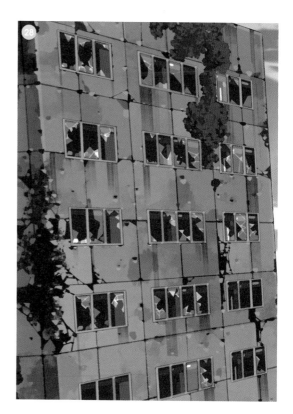

15 追加屋頂上的裝設物件，為大樓增添特徵

追加屋頂上的裝設物件，並將遠處的大樓也描繪出來。如何能在大樓的設計和顏色上表現出特徵，需要多下點工夫。首先，在畫面前方的大樓屋頂上描繪出水槽等裝設物件❷。接著，在遠處的大樓牆壁和屋頂上描繪了看板❸。再描繪一個有垂直線條的大樓❸，最後描繪一個最遠處高度較低的大樓❸。

POINT 避免外形輪廓的邊緣過於單調

這次幾乎整棟建築物都是逆光。因此大樓和天空的邊界線自然會很顯眼。這種情況下，外形輪廓的印象就顯得很重要。即使只是將外形輪廓的邊界部分仔細地描寫，也能讓大樓看起來既美觀又具備真實感③。

16 把鐵路內的圖層分開管理

一邊考慮物件的位置和外形輪廓，一邊進行圖層區分的作業③。
因為想要保留更大的面積給地面的綠色植物，所以先分別上色③。草地的外形輪廓要有意識地呈現出雜草重疊生長的形狀③。

17 用明亮的顏色進行描繪

觀察整體畫面，上色時要保持寬敞明亮的場所與陰暗場所之間的均衡。如果在陰暗的場所加上地面上的微微凹陷或是較多的短草，看起來就會顯得更加陰暗。這在畫面上也能表現出良好的強弱對比 37。

即使整個草地給人一種顏色混雜模糊的印象，只要在顯眼的地方（例如明暗的邊界線等）描繪出草的形狀，看起來就會很有草地的感覺 38。

18 描繪石頭和鏽蝕

鋪設在鐵軌下方的碎石也要描繪出來 39。鐵軌要意識到鏽蝕的狀態，選擇素雅的顏色作為底色。但因為想要讓鐵軌能夠成為陰影面的重點，所以也讓鐵軌反射了光線 40。

19 常春藤要以葉子的印象為描繪重點

讓電線杆上攀爬著常春藤。描繪常春藤時，要將纏繞在細支柱上的葉子，以一片一片為印象描繪出來。注意不要讓葉子都朝向同一個方向。此外，葉子之間不要太過等距，需要考慮整體的均衡。

必要的時候把莖幹也描繪出來的話，會顯得更加真實。遠處的常春藤只要描繪大概即可，只要有點點的外形輪廓就足夠了 41。

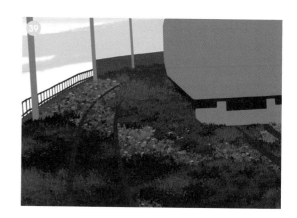

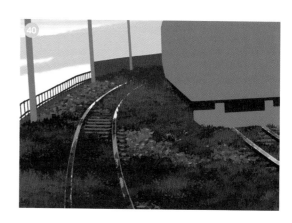

20 電車需重視形狀的均衡感

電車的特徵是形狀與設計之間的均衡感。請仔細觀察真實的電車吧！
擋風玻璃的部分如果要將電車內部也都仔細描繪的話會很麻煩，所以不需要描繪太多細節。取而代之的是加上模糊的陰影。這樣的外觀狀態，也是玻璃質感的一種表現方式。只要在其中描繪像是線條一樣的物件，就能增加資訊量，也可以提升真實感❷。

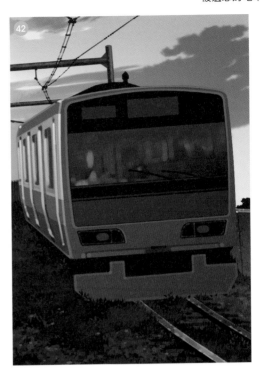

21 為電車加上髒污及鏽蝕

首先貼上和用來污損大樓相同的紋理❸。之後再從上到下追加直線性的鏽蝕❹。因為想要以鏽蝕來表現色調，所以在紋理加上了偏紅的色調。如果一口氣加上紋理的話，那麼有些距離的零件和位置的髒污就會不自然地連接在一起。因此如果能讓髒污在像是電車的形狀和細微的高低落差等處稍有變化，就會產生立體感，也比較能夠與電車的車身融合。

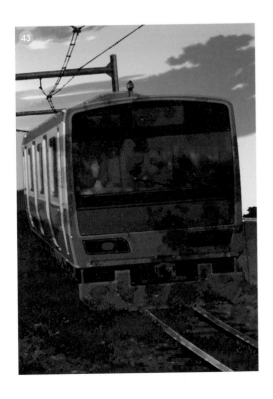

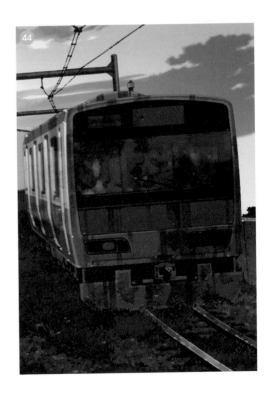

22 描繪遠處的城鎮

描繪畫面最遠處的城鎮作為最後修飾。在建築物之間加上斜向的筆觸，增添「好像有什麼東西毀壞了，傾倒了」的描寫。這樣做的話，就能和荒廢的近景建築物形成均衡感，並且讓整個插畫保持統一感。

23 加上夕陽的呈現

為了營造出更有戲劇性的呈現，這裡要加上夕陽的呈現。這次是將以橙色系描繪的物件再覆蓋上一層〔加亮顏色〕的圖層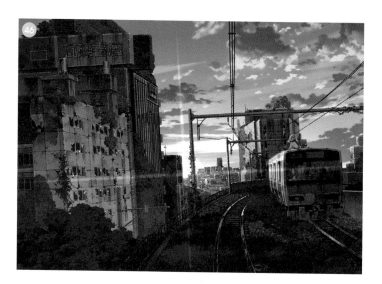。

24 撒上光線的粒子

在整個畫面撒上光線的粒子。像是角色和電車的重點部分，也加上光線的效果來進行調整。

如果不想追加光線的粒子，那麼在畫面上追加雜草也可以。如果空間裡有什麼東西正在飛舞散落，那麼畫面中就會呈現出動態的感覺。配置飛散物的時候，請小心不要覆蓋到角色的臉部、或者描繪的重點等處。若能給散落的東西加上大小的變化，在空間之中就會產生距離感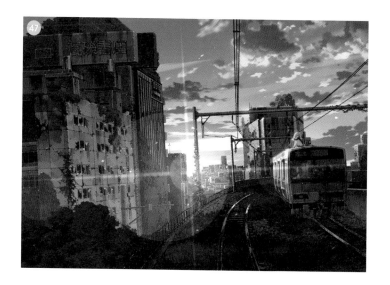。最後再次確認整體均衡後就完成了。

遭到廢棄的遊樂園

這是由上方俯視沉入水中的遊樂園的構圖。主要以摩天輪為中心，表現出高低落差。本章將針對水面的描繪方法，以及遊樂設施上的鏽蝕描繪方法進行解說。

作：Chigu

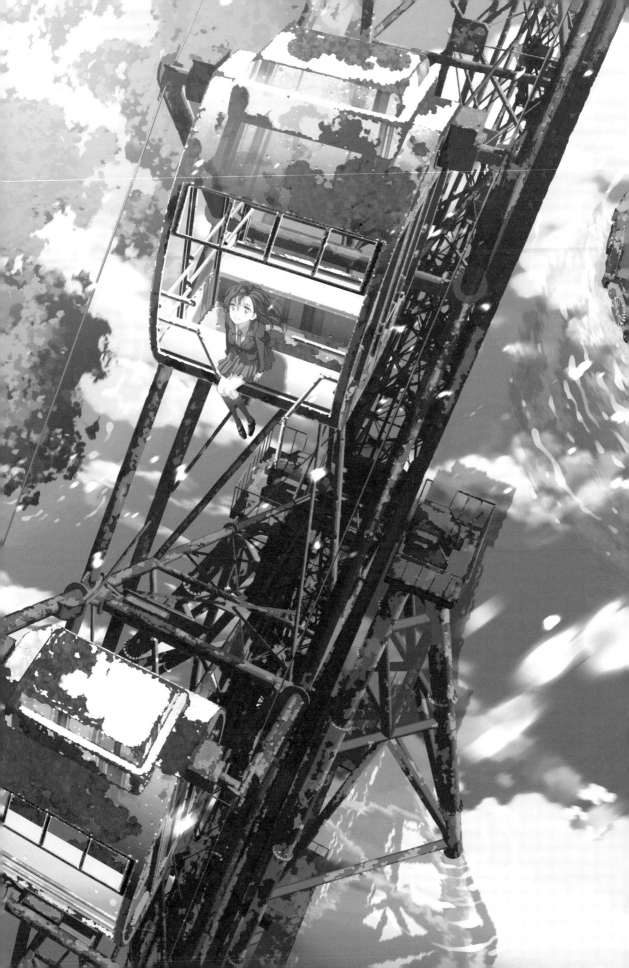

Making
遭到廢棄的遊樂園

01 決定設計概念

這幅畫決定要以摩天輪作為主體。在白天的設定中，將會
描繪出沉入水中的遊樂設施和鏽蝕狀態以及倒映在水面的
雲朵等。

02 描繪草圖

決定整體的畫面均衡和角度。
先不論角色人物的部分，在這幅插畫中的主角是摩天輪。
因為是有高度的建築物，所以要有意識地去呈現出高低落
差的感覺❶。這次的構圖是從很高的視角向下看的形式。
「三點透視圖法」（第18頁）的第三個消失點放置在相
當近的地方（❷的紅線消失點＝位於畫面外面的下方）。

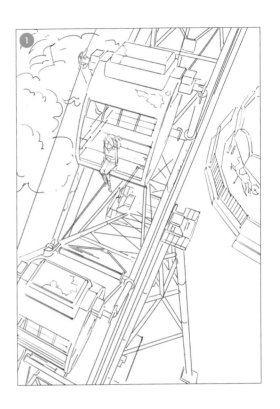

03 為草圖上色

藉由被水淹沒的狀態，即使在荒涼的世界觀中，也能演繹
出清新美麗的氛圍。時間的設定因為是在晴朗的白天，所
以要在水面上描繪雲朵的倒影❸。

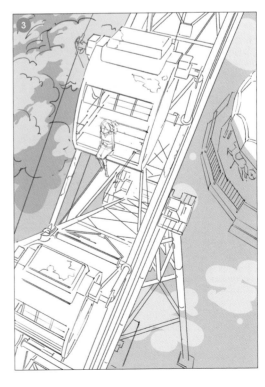

04 配置3D模型

將3D模型的摩天輪調整至與草圖印象的角度一致。摩天輪的構造很複雜，光是要正確掌握形狀就很困難，耗費很多時間。建議能夠依靠3D的地方就加以活用，將更多的時間投入在細節的描繪和提高整體品質上。效率和節奏分配也很重要 ❹。

05 為摩天輪分別塗色

這次使用的3D模型，一開始就帶有明暗效果。但是光這樣還不夠，所以還要配合各自的固有色調整陰影色。這次的時段是在白天，又是戶外的風景，所以陰影要使用藍色系的顏色（參照以下解說）。而且摩天輪本體的顏色也會造成影響，所以選擇了紫色系的藍色 ❺。

POINT 意識到陰影的顏色

風景的影（陰）色，如果是在戶外的話，會更加受到天空顏色的影響。根據「物體本身的顏色（固有色 第18頁）」和「空氣遠近法（第18頁）」，造成的影響度也會有所變化。但是，只要透過整體畫面去意識到影（陰）顏色的統一性，那麼在一幅插畫中的色彩整合感就會有非常明顯的變化 ❻。

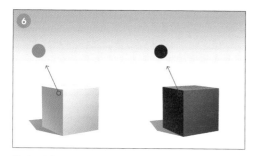

受到天空顏色的影響，形成帶藍色調的陰影。同時，因為固有色的紅色影響也很強烈的關係，所以會變成偏紫色的陰影。

06 描繪吊籃的細節

從畫面最前方的吊籃開始描繪。決定好出現鏽蝕的地方❼。物體的轉角和邊緣等位置，也要沿著吊籃的立體感仔細掌握形狀❽。

07 加上鏽蝕的細部細節

因為是近景的關係，所以要稍微加上一些鏽蝕的細部細節。只需讓顏色顯得不均勻，就能提高作為近景的資訊量。注意不要讓畫面變得曖昧模糊，根據面積和距離感調整細節的描繪量❾。

08 加上沿著吊籃延伸擴展的鏽蝕

加上受到雨水沖刷而在吊籃上延伸擴展的鏽蝕。大小、長短要呈現出強弱變化，並讓鏽蝕和髒污從上而下延伸擴展時逐漸變得淡薄。使用〔橡皮擦〕工具一邊調整，一邊描繪。要注意大小的均衡，讓畫面看起來自然一些❿。

09 加上髒污

將吊籃外側的塗裝部分加上髒污。貼上髒污的紋理後，將吊籃內的椅子也加上顏色⑪。

10 加上質感

加上高光，增加質感。在稍暗的部分旁邊加上高光，可以強調凹陷的形狀，表現出立體感。重點是要特別意識到在邊緣和轉角部分加上質感。即使是細微的凹凸形狀，拉遠距離觀看的時候，也能形成自然的凹陷和缺損外觀⑫。

11 將細節寫實描繪出來

將地板和扶手等細節寫實描繪出來。讓筆直的鋼骨產生鏽蝕，並在邊緣和轉角加上毀壞的要素，看起來就會變得更有真實感⑬。

12 在摩天輪本體加上鏽蝕

追加本體的鏽蝕⑭。由於這次本體的顏色是紅色，很難明確和鏽蝕的顏色做出區別。因此，決定了鏽蝕的形狀之後，就要強調輪廓部分，呈現出差異化。複製鏽蝕的圖層，把下層圖層的明度降低到－70～左右，就能夠隱約地強調出輪廓⑮。

強調出輪廓。

13 用光線來呈現距離感

接著要放上明亮的顏色。高光這類的細節描繪，要以特別顯眼的地方（受到光線照射的地方、近景等處）為中心。這次的插畫幾乎沒有影子面。因此，不要在影子中描繪任何細節，反而可以使受到照射的部位更顯眼。

為了要強調吊籃之間的不同距離感，這裡要以較大的筆觸來進行描繪。細節描繪得最多的是距離較近的吊籃。從該處以下，距離愈遠，愈要抑制細節的描繪程度。

這麼一來就可以表現出距離感了⑯。

14 讓整體的明暗狀況清楚呈現

因為整體畫面看起來偏暗的關係，所以用色調曲線調整得亮一些⑰。

在這種狀態下，可以看到從右後方照射過來的光線。整體的明暗印象也不夠清楚。

於是便在面對摩天輪的右側，以不透明度50%的〔變暗〕圖層覆蓋上藍紫色的陰影⑱。在紅色摩天輪當中也增加了可以感到藍色調的面積，這樣與之後要追加在畫面上的水面也比較容易融合在一起⑲。

Lecture 》藉由變亮、變暗圖層來調整明度、色彩的方法

想要在畫面上覆蓋深色時，可以用〔正常〕圖層覆蓋後，調整不透明度；或是再覆蓋一層〔色彩增值〕圖層，方法有很多種。

但是，這次要使用的是〔變暗〕圖層。這個圖層只會在下層的顏色比描繪顏色更亮的部分塗上顏色。與整個著色部分都變深的〔色彩增值〕圖層不同，只有明亮的部分才會變暗[20]。相反的，如果只想調整陰暗部分的明度和色彩時，可以使用〔變亮〕圖層。這個圖層的作用與〔變暗〕圖層剛好相反。只允許在下層的顏色比描繪顏色更暗的部分塗上顏色[21]。

覆蓋上〔變暗〕圖層時

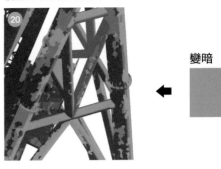

變暗

覆蓋上〔變亮、變暗〕圖層前

覆蓋上〔變亮〕圖層時

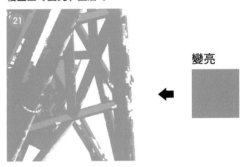

變亮

15 塗上水面的顏色

首先是要塗上水面的基本底色。畫面前方要去意識到原本地面的顏色，塗上帶紅色調的顏色[22]。與觀看者距離近的位置，多少會透出一些地面的顏色。反過來說，距離愈遠的位置，會愈強烈的反射或倒映出天空的顏色。

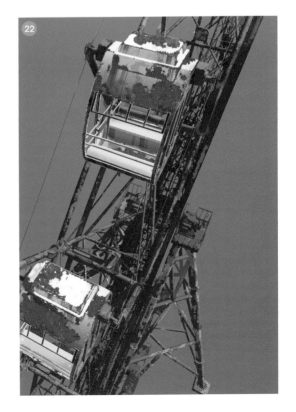

16 貼上雲朵的倒映

接著要貼上雲朵的倒映。因為倒映在水面上的雲朵和水面幾乎平行的關係，請意識到透視法較寬鬆的形狀和配置方式 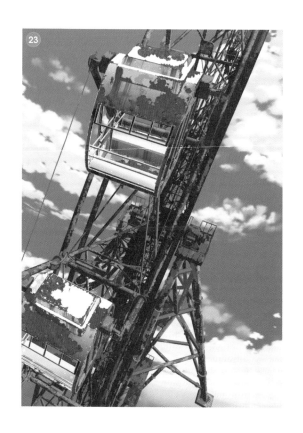。

17 描繪沉入水中的樹木

描繪畫面深處的樹木（畫面左側）。首先，要讓樹木的頭部從水面冒出來。因為有些距離的關係，所以比起仔細描繪一片一片的葉子，更要去意識到在遠眺之下也能夠辨識出來樹木輪廓的凹凸不平隆起形狀，並且加上明暗區分 24 25。

接下來，為了表現出水的透明感，要對水面下的部分進行塗色 26。降低圖層的不透明度（這次是60％），使水面下稍微能看到葉子。如此便能表現出如水一般的透明感 27。

最後要嵌入雲朵，在不產生違和感的狀態下連接起來 28。調整畫面整體的均衡之後，樹木就完成了 29。

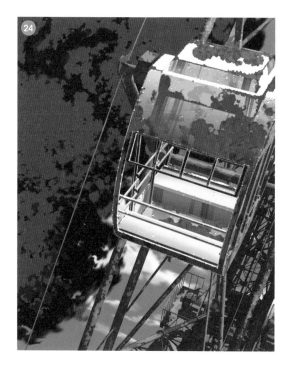

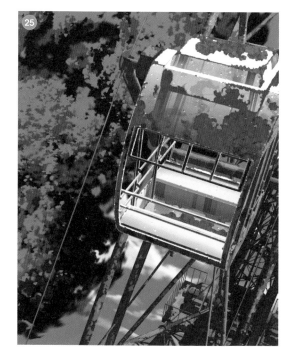

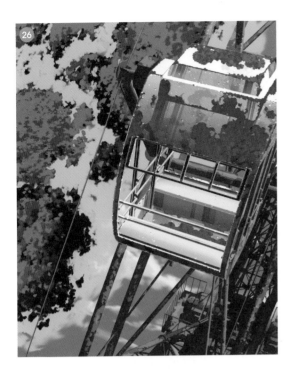

18 覆蓋上亮光

透過〔加亮顏色〕圖層來覆蓋上亮光。呈現太陽光的強度，以及畫面前方的水面與後方水面的距離感。

19 描繪水面下的摩天輪腳架

將摩天輪腳架穿出水面的狀態描繪出來。將水面的圖層只剪裁下必要的部分，覆蓋在摩天輪上，調整不透明度③①③②。

20 描繪水中的扭曲形狀

描繪樹木的時候，因為只在靠近水面的地方進行了透明的描寫，所以姑且不將水中扭曲形狀描繪出來。但是摩天輪的腳架從水面到地面有相當的距離。考量到這樣的情形，便稍微描繪了一些扭曲的形狀。使用〔指尖〕工具形狀產生扭曲，看起來就會有位於水中的感覺33。

21 描繪映在水面的陰影

加上摩天輪的陰影34。
像這次這樣複雜的建築物，想要正確掌握陰影的形狀，會形成很大的負擔。比起「如何描繪出正確的陰影」，不如「藉由陰影來確認確實與地面接觸的狀態」更重要。所以陰影就算無法接近正確的形狀也沒關係。只要看起來像那回事就可以了。清楚判斷在畫中何者才是重要的部分，進而分配描繪的時間是很重要的。

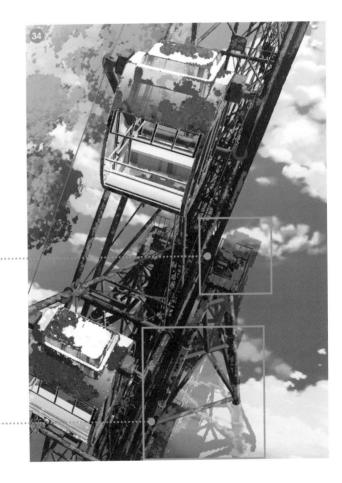

22 配合顏色，描繪其他的遊樂設施

追加描繪旋轉木馬的屋頂部分。為了保持和摩天輪的統一感，選擇了相近的配色❸。配合摩天輪腳架在水中呈現的通透狀態，水面下也要稍微放置一點顏色。如果描繪得太清楚的話，會破壞掉和其他部分的均衡感。所以處理成有點模糊的感覺❸。

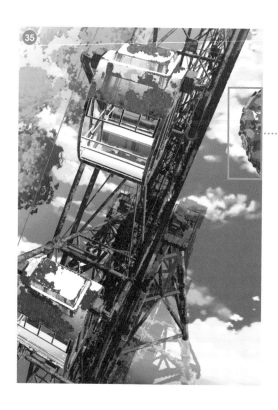

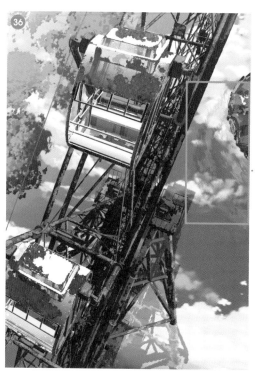

23 水面的波紋強弱很重要

為了更能顯現出水面的樣子，在〔加亮顏色〕圖層上描繪了水面的波紋。讓線條本身也具備強弱變化，可以表現出波浪起伏造成水波晃動的樣子。線條描繪的位置不要有固定的節奏，要注意畫面上的均衡感 37。

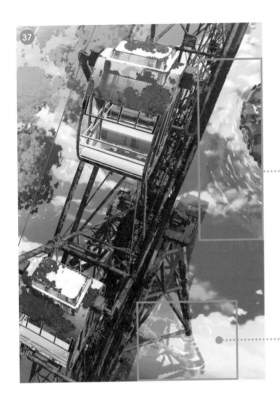

24 描繪角色人物

描繪一個角色人物。這裡在一般不可能有人在的場所放置了角色人物。這樣一來可以增強廢墟世界裡的異質性。因為想讓人物朝外坐的關係，所以把礙事的柵欄折斷了 38。

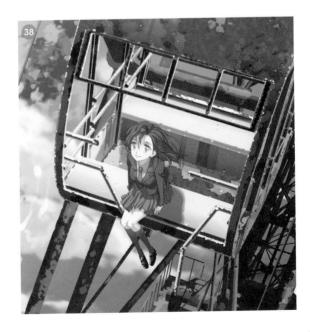

25 呈現高低落差

因為想強烈呈現高低落差，所以決定在畫面上撒上光點或水泡飛沫之類的東西，表現高處的強風和流動感。

顆粒描繪完成後，以〔加亮顏色〕圖層覆蓋在原本的畫面上。使用〔模糊（移動）〕來進行模糊處理的話，可以呈現出動態和流動感。透過在畫面的最前方配置較大的顆粒ⓐ，可以進一步強調出上下的高低落差，形成距離感。在這次的畫作中，右下角的空間特別讓人感到在意，所以為了取得畫面的均衡，決定將顆粒配置在此處④④。

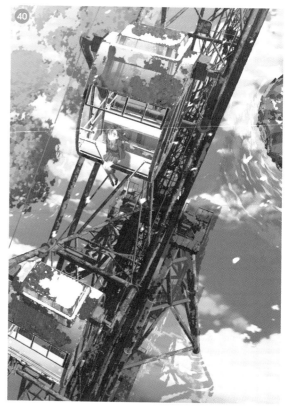

畫面前方沒有大顆粒。

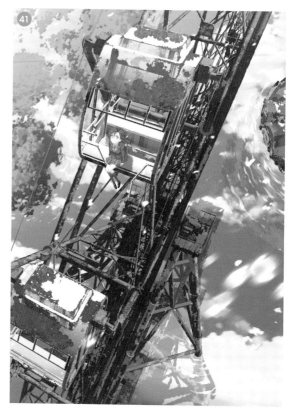

畫面前方有大顆粒。進一步強調出高低落差。

26 進行最後調整

因為想要更多的光線，所以把畫面左上角用〔加亮顏色〕圖層稍微蓋住，增加光線。這樣就完成了❷。

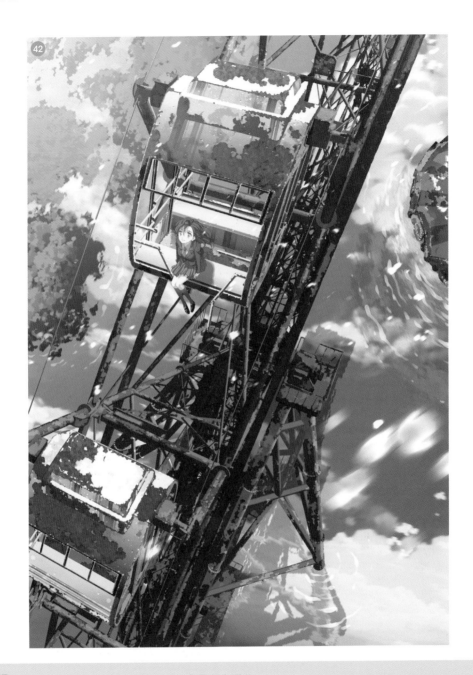

POINT　區分使用不同效果，會讓畫面的感覺產生變化

在一幅畫作中，如果想要極端地呈現出距離感的話，可以透過把焦點對準想要誘導觀看者視線的地方，並且將其他地方模糊處理，這也是一種呈現的方法。

這次因為想要呈現出透明感和水面的樣子，所以沒有對水面進行模糊處理。然而，如果將水面模糊處理的話，也會在別的方向上產生效果。這裡介紹一下使用模糊處理的有效模式（參照第126頁）。

● 無模糊處理→因為可以看到很多資訊，感覺畫面密度很高。

● 有模糊處理→可以強調高低落差、距離感，能夠誘導視線集中到角色人物身上。

請配合想要描繪的插畫目標，區分使用模糊處理的效果吧！

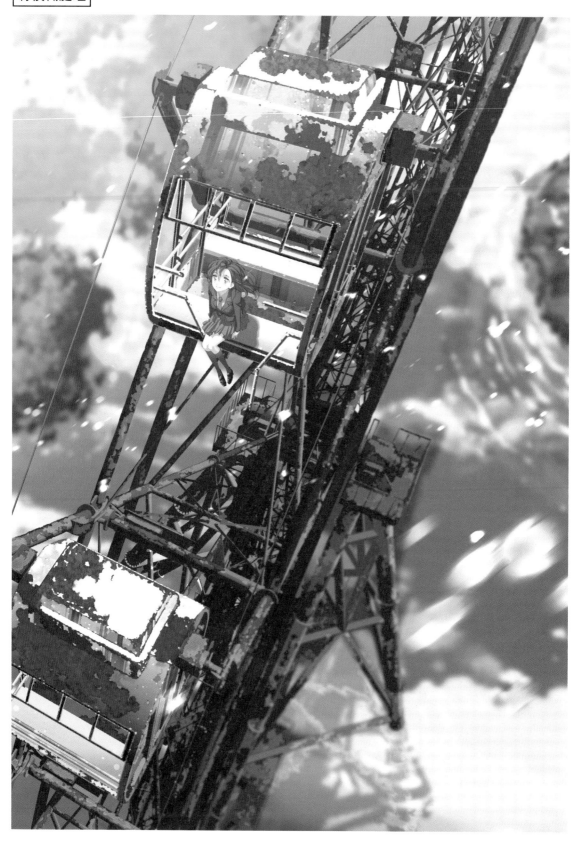

廢校的教室

成為廢校後，經過了漫長歲月的教室。在綠樹繁茂中，給人一種再生的印象。本章要介紹活用3D模型的描繪方法。

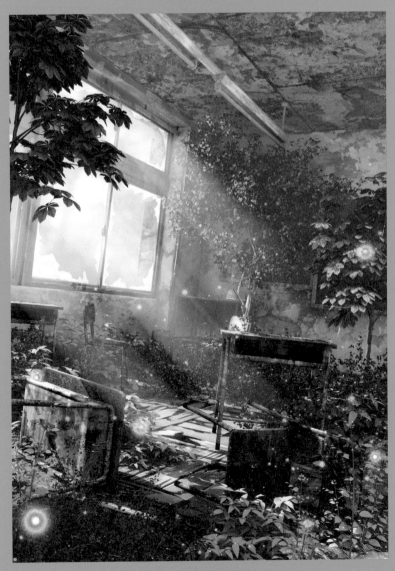

製作：齒車Rapt

Making
廢校的教室

01 決定設計概念

這次要描繪的是「教室」的廢墟插畫。雖說是描寫教室的廢墟，但只要主題不同，氣氛也會有很大的變化。例如「髒亂很明顯，看起來很寂寥的教室」、「被植物包圍，看起來很漂亮的教室」等等。前者如果光線暗一點的話，可以提高恐怖感。後者雖然一樣讓人感到寂寥，但卻能營造出神秘的感覺。這次，我想要以後者的方式來構築畫面。

02 描繪草圖

描繪草圖。最初要把筆刷尺寸調整得較大一些。無視於細節部分，一邊意識到光和影的均衡，一邊描繪室內的空間。

如果是想要讓光線給人留下深刻印象的繪畫（例如在洞窟深處插著一把傳說中的寶劍，一道光線由上而下照射在劍身上之類），可以設定為光的比例 3，影的比例 7 等等，根據想要表現的主題來調整控制。

但因為這次也有包含「希望」在內的一面，所以畫面不會設定得那麼灰暗。光與影的比例設定為正好 5：5 ❶❷。

03 概略上色

用黑白描繪草圖後，將圖層模式設為〔覆蓋〕或〔色彩增值〕簡單上色，觀察一下畫面氛圍。桌子的木材部分要塗上茶色，金屬部分則塗上灰色。再加上植物的綠色，充其量只要是草圖的程度即可，觀察一下大範圍的畫面氛圍。

也因此在這個階段不需要去意識到光線造成的顏色變化。只要放上該物體本身的中性色（固有色 第18頁）就好 **3** **4**。

之後才會需要以考慮受到光線影響的顏色來上色 **5**。

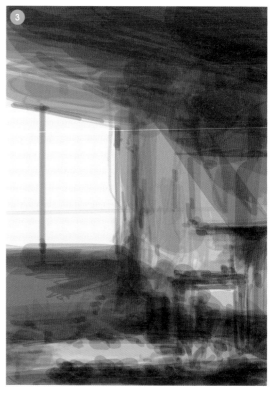

簡單上色後的狀態。

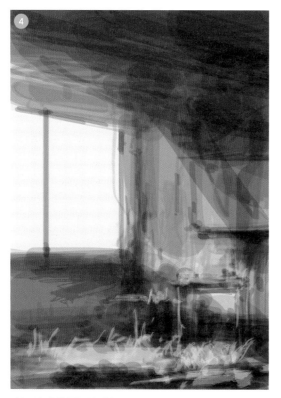

追加地板雜草顏色後的狀態。

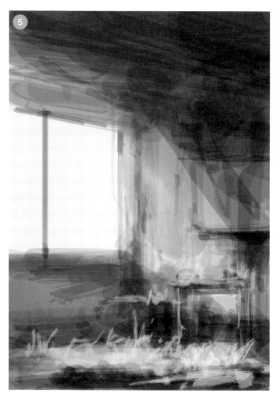

追加來自窗戶的入射光顏色後的狀態。

04 考慮到畫面的動感，重新調整構圖

到這裡為止，首先是把腦海中浮現的東西具體呈現了出來。但覺得描繪主題好像缺少動態的感覺。研判是因為將相機鏡頭放在水平位置，導致畫面無法呈現出動態。

這次要以第129頁的草圖為基礎，讓相機鏡頭稍微旋轉一下，重新調整構圖。這個時候一樣是從黑白草圖開始描繪，將大致的框架⑥完成後，再追加桌子、椅子⑦和植物⑧等描繪主題。

大致的框架完成的狀態。

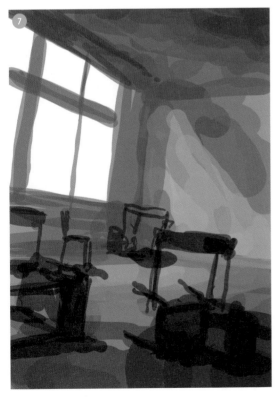

加上桌椅之後的狀態。

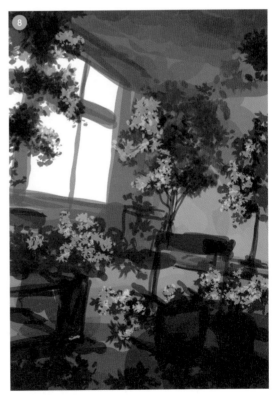

加上植物後的狀態。

05 上色時要意識到外光

先簡單上色，看看整體的氣氛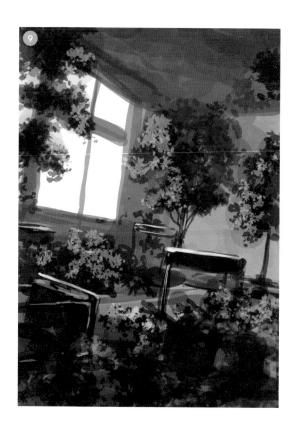。這個時候，要意識到從窗戶射進來的光線。

在畫面上加上入射光。雖然試著那樣做了，但是空間整體仍然不怎麼變亮。於是，最後還是要藉由〔亮度、對比度〕的調整圖層，讓整個畫面明亮起來。讓光線的方向性和相機鏡頭的角度彼此搭配，並且有意識地呈現出光線以動態方式照進室內的空間。

畫面上樹木與桌子的配置方式，以及由左上朝向右下照射進來的光線，既能呈現出動感，又能帶來讓人感動的情境。於是便決定以這個構圖進行後續的描繪作業。

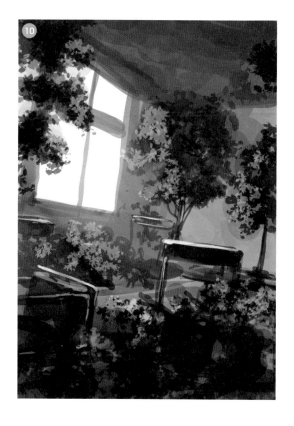

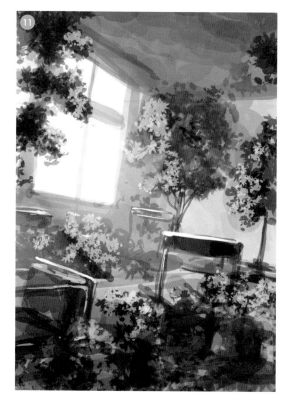

06 使用3D模型，調整形狀

構圖完成後，接下來要進入整理形狀的作業。描繪室內空間的
時候，可以利用先製作出3D模型，再以覆蓋色（Overpainting）
技法※完成畫作的方法。這次就是要使用那樣的技法來進行描
繪。如果不使用3D模型的話，那就要配合牆壁和地板的形狀，
依照「牆右」、「牆左」、「窗戶」、「地板」、「樹木」等
部位，一個一個剪裁下來分成不同的圖層來進行描繪。只要將
這些物件各自貼上紋理的話，就可以完成基礎的畫面。在這個
階段還沒有加上光線的影響。畫面是由描繪主題各自獨立的原
始色調（固有色 第18頁）所構成⑫。

另外，在開始整理畫面作業前，建議先將圖層分開。雖然每個
人都有自己容易作業的方法，但如果可以預先將畫面區分為較
細微的圖層，之後在進行修正或是調整構圖的時候，挪動起來
會比較輕鬆，所以推薦這樣的方式給各位。

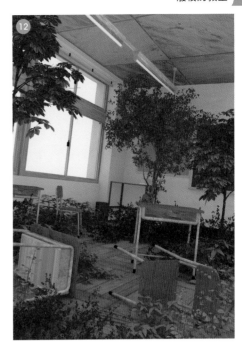

07 在地板加上暗影

從這裡開始是要整理畫面的作業。首先要整個貼上紋理材質⑬。從這種狀態下，要去意識到「遮蔽陰影」的存在，
將陰影追加描繪上去。遮蔽陰影是指「物體與設置物體的角落之間形成的暗影」。因為是光線最難進入的部分，所
以會比其他部分都更暗（固有色 第18頁）。也因此，從桌子的接地面和植物的間隙能夠看見的地板面積，會受到桌
子本身和樹葉的影響而形成陰影。我們要把那裡整個塗成暗色⑭。

※覆蓋色（Overpainting）…將質感重疊在以3D製作的模型上進行描繪，完成畫作修飾的方法。

在加入了遮蔽陰影後，接著要進行地板劣化的細節描繪。除了長年累月的劣化之外，還設定了「有人踏入此處，造成地板陷落」這樣的情景，所以要沿著地板的木紋加上一些缺口。有一部分甚至整個破成孔洞了。在這裡的設定上，破孔是因為木材斷裂所造成，因此要讓木材的外觀呈現出鋸齒狀的形狀，並在相鄰的位置塗上表現破孔的暗色。而這些都是要在各自位置的木紋部分將細節描繪出來。如此便能提升細部細節的精緻感⑮。

POINT　略顯隨性的塗色形成畫面的特色

和描繪地板的步驟一樣，牆壁和天花板也先加入「遮蔽陰影」，然後再用手繪的方式追加劣化的狀態。

這時要注意的重點是「不要塗得太整齊」。如果漸變處理得太過整齊的話，會新增新品的感覺，造成廢墟物品的印象變淡。在描畫的時候，不如以刻意留下筆跡的感覺，快速移動手腕來描繪，而且只以1～2道的筆劃就結束描繪的動作會更好。即使會有「看起來是不是太隨性啦？」這樣的感覺，反而可以形成獨有的味道，看起來也更有髒污的樣子，所以沒關係。

09 描繪牆壁

牆壁上的髒污是由貼滿紋理材質的狀態⑯，在「牆壁塗裝剝落的部分」，以較深的顏色粗獷上色描繪來加以呈現⑰。

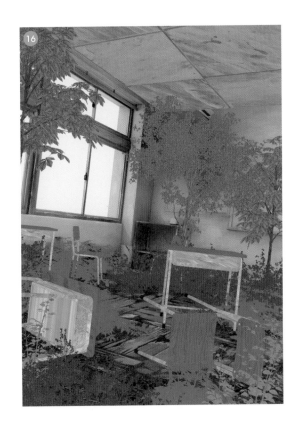

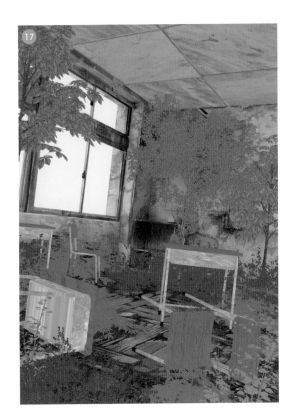

Lecture 》塗裝剝落牆面的立體感

塗裝剝落的部分基本上是凹陷的狀態。因此，請將原本的塗裝（完好的部分）邊緣朝向上方的位置稍微調亮一些。處理的時候需要配合光源的方向。

這樣的話，塗裝的下部看起來就會呈現出更加凹陷的形狀，雖然效果並不明顯，但還是能表現出牆壁的厚度⑱。

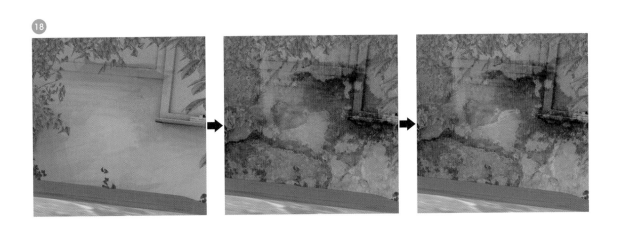

天花板也同樣，以⑲為基礎，追加髒污的表現。和09一樣，在塗漆剝落的部分追加深色，並將原本的塗裝邊緣部分稍微描繪得明亮一點⑳。

髒污描繪完成後，繼續在上層追加描繪接著劑劣化後剝落的天花板壁磚。這麼一來，可以增添破舊的感覺。將壁磚的各個角落都呈現朝向下方彎曲的狀態。此時，壁磚變形造成的縫隙部分，基本上都會形成陰影，所以整個塗黑也沒關係。配合天花板的狀態，在日光燈周圍也追加鏽蝕的痕跡，將細節描繪出來㉑。

11 窗戶玻璃的破裂方法

玻璃其實沒有想像中的耐用。隨著時間的流逝，會變得脆弱，也會因為風吹雨打而造成損壞。這個時候的破裂狀態是在中央會有很大的破口，然後在鐵框的邊緣部分留下一點帶刺的形狀，這都是很常見的狀態。這次也以那樣的狀態來加進畫面。

玻璃受到摩擦、髒污等影響，透明感會漸漸消失。這次的場景設定會有強烈的光線照射進來，所以便描繪出幾乎全白的玻璃。由於畫面上加入了光線的描寫，會使得玻璃其實看不太清楚，所以請放鬆心情在窗框附近追加帶刺形狀的玻璃即可㉒。

12 把棚架弄髒

棚架的部分原本設想的素材是鐵。因此，比起其他帶著黑色的髒污，這裡是以「紅色鐵鏽」為印象，用紅色或是茶色來呈現髒污。用不透明度40％左右的圓形筆刷，以點點般的手法在畫面上敲打，可以將鏽蝕描繪得更有真實感㉓。

雖然因為受到葉子覆蓋而看不太清楚，不過黑板和公告板的邊框也要和牆壁、天花板一樣，先加入「遮蔽陰影」，然後用手繪的方式追加劣化的狀態。

13 描繪植物

完成大致範圍的描繪後，接下來就要進入佔據畫面面積較大的植物細部描繪作業。

將葉子重疊的裡側部分描繪得較陰暗，而畫面前方的部分則將受到光線照射而變得較明亮的狀態描繪出來，呈現出立體感❷。配置在左上方的樹木，是存在於畫面的最前面，位置的設定是比來自窗戶玻璃的入射光還要更靠近畫面前方。不會受到光線的影響。幾乎只描繪出外形輪廓，全面塗成暗色來呈現❷。

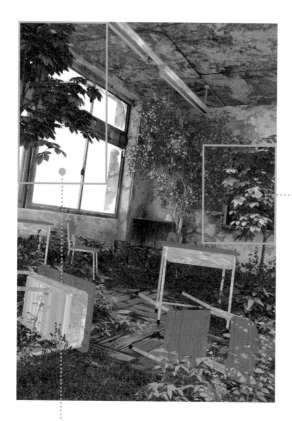

14 室外的模糊處理很重要

樹木完成後，接著要描繪戶外的部分。這裡設想的場景是戶外已經很接近森林。所以在畫面上以模糊處理的方式描繪了細長形狀的物體，讓觀看者會有「那裡是不是長了一棵樹？」這樣的想像。

這幅畫的目的是如何能讓進入室內的光線看起來更加美麗。所以焦點會聚焦在室內。戶外就算真的整個模糊一片也沒問題。倒不如模糊一點，更容易吸引目光停留在室內。請製作幾個直線性的描寫，再用〔模糊〕效果來做模糊處理吧！光線的顏色如果使用暖色的話，畫面就會變得溫暖。僅僅只是這樣的調整，就能夠讓「廢墟」這一個陰暗的空間，馬上變成充滿光明與希望的畫面。外景也是以「紅～黃色」之間的顏色描繪而成㉖。

POINT 有效地運用光和影的顏色對比

我喜歡運用補色對比（第155頁）的技巧，尤其喜歡運用「藍色與橙色的衝突」。

運用補色對比，可以讓各個顏色看起來更加鮮豔。特別是在陰影色中使用藍色，在光線中使用橙色的話，陰影部分會因為受到後退色※的影響，位置看起來會顯得更裡面。也就是說，可以讓受到光照的部分變得更加明顯。

這次在描繪時考量的是暖色帶來的溫暖感覺，以及"在「廢墟」這一個陰暗的印象當中，呈現出光明與希望的效果"。因此，一開始就將光線的顏色設定為橙色。於是外景的顏色也是以偏向橙色的顏色來製作。

※看起來距離較遠的顏色。寒色（藍色、紫色等）即為此類色彩。相反的，看起來距離較近的顏色
　被稱為「前進色」，如暖色（紅色、橙色等）即為此類色彩。

15 描繪桌子和椅子

描繪最後的主題「桌子和椅子」。經過時間的推移，會導致桌椅金屬部分的鏽蝕以及木材部分的缺損都應該變得非常顯眼。描繪時除了要意識到這一點，另外再追加髒污的表現吧！

1 在㉗的基礎上追加「遮蔽陰影」㉘。

2 描繪青苔。在〔顏色〕圖層或〔色彩增值〕圖層中，將深綠色以設定為不透明度30%左右的畫筆淡淡地、稀疏地放在畫面上。使用圓筆刷，在距離其他植物較近的地方以點點般手法塗上綠色㉙。

3 整理形狀後再覆蓋描繪一層。透過這樣的覆蓋描繪方式，可以追加青苔和遮蔽陰影等無法直接呈現出來的「物體的立體感」。

基本上這是會有陽光射入的構圖，所以光的方向是來自上方。因此，物體的上面較明亮，側面則會稍微較暗。以不破壞掉好不容易描繪完成的青苔前提下，在整個物體上都打上了亮光。這麼一來，立體感就更加強烈了㉚。

4　使用深紅色，在金屬部分加入鏽蝕的細節31。

5　使木材腐朽。用圓筆刷將較深的顏色用點點的方式上色，
　然後在邊緣處描繪因木材脫落而露出內裝部分的細節。比
　起經過長久使用的老舊木材表面，因為內裝部分會更接近
　新品的關係，所以內裝部分看起來會稍微明亮一些。那個
　亮度雖然沒有到達高光的程度，但是為了表現這樣的狀
　態，要用稍微明亮的顏色為邊緣上色。
　而且，木材會沿著樹木年輪的曲線翻開變形。意識到這
　點，描繪時要和地面的木板一樣，加上呈現鋸齒狀的缺損
　外觀。這麼一來就能描繪出桌子和椅子的腐朽表現32。

6　到這裡，畫面上所有主題物件的描繪都已經完成了。不過
　這還是沒有加入光線表現的中性狀態33。

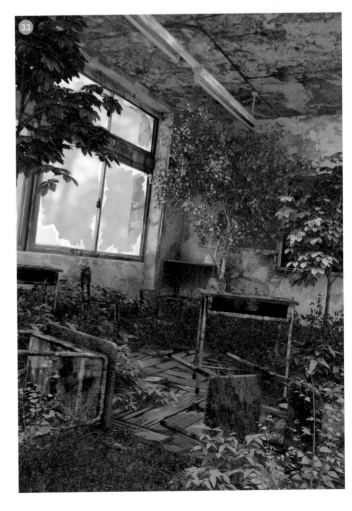

從這裡開始，要把最初設想的「畫面的氛圍」一下子調高上來。大致可以是分為「陰影」「亮光」「具有立體深度的矇矓霧氣」，以及「從窗戶射進來的光線」等部分。意識到來自窗戶的入射光，配合形狀，將整體的「陰影」❸、「亮光」❸、「具有立體深度的矇矓霧氣」❸分別建立不同的圖層。完成後，將〔覆蓋〕、〔濾色〕、〔色彩增值〕等效果圖層疊加在上面。再將這些圖層重疊在一起的話，畫面的氛圍會有很大的變化❸❸。

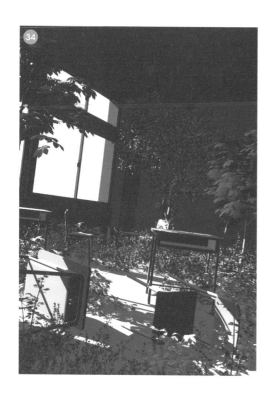

POINT 圖層重疊順序帶來的變化

圖層的重疊順序不必太在意。不過重疊的順序不同，畫面給人的印象會有很大的變化。請多方嘗試一下，按照自己認為「這樣不錯」的順序去排列圖層吧！此時，我所考量的是最初的設計概念「被植物包圍，稍微有些神秘的空間」。仔細確認畫面印象的方向性是否正確，進行調整圖層的重疊作業吧！

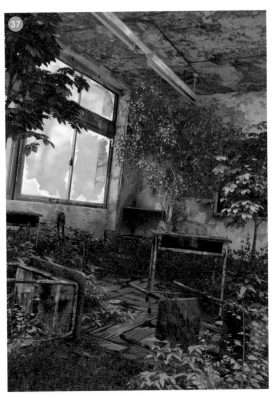

圖層重疊前

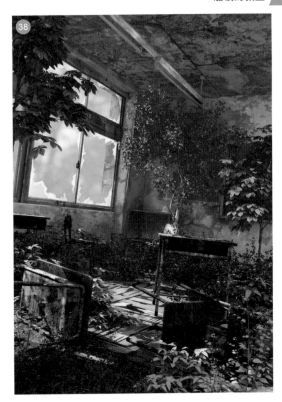

圖層重疊後

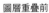

17 配合窗戶的形狀加上入射光

先用圓筆在畫面放上一個大圓點。然後使用〔模糊（移動）〕，一邊斜向移動游標，一邊進行模糊處理。若將其配置在窗戶的位置，就可以呈現出光線輕柔地進入室內的效果。

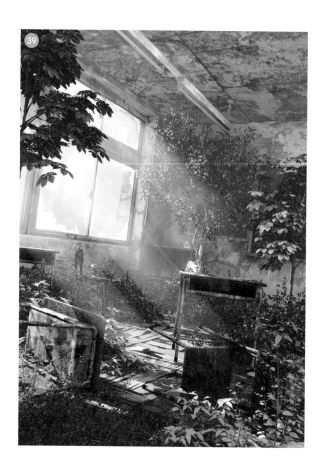

18 加上光球效果

最後要在畫面加上照片所無法表現的「繪畫獨有的表現方式」，讓整個畫面能夠更加牽動人心。這次設定的場景是「被植物包圍，看起來很漂亮的空間」。因此想要在這裡加入更多關於場景的故事性。

表達這裡並非只是單純因為時間流逝而被遺忘的地方。

・新的生命將從這裡開始萌芽。

・光線淨化了原本在此的靈魂。

藉由在地板附近加上飄浮的光球效果，表現出上述的氛圍。這裡運用的「光球」是一種非常有效的畫面要素。飄浮在畫面上的光球效果，可以讓觀看者去想像著「難道說，這個地方曾經發生過那樣的事情嗎？」、以及此處「已得到淨化」等等，各式各樣的故事情節。

如此將使得這幅畫從只是一個漂亮的畫面，產生了更深一層的意味，進而成為一幅留存在記憶中的繪畫。作業至此，就算大功告成了。

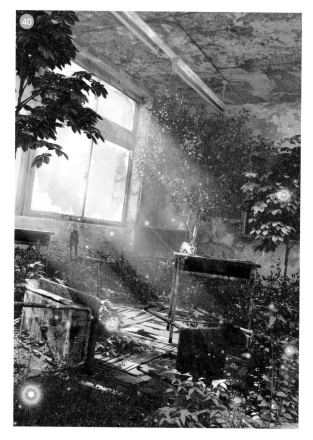

廢都

遭到破壞的大樓群,讓人感到不平靜的氣氛。這裡是運用3D模型進行描繪。本章將為各位解說瓦礫的崩塌方法以及裂縫裂痕的描繪方法。

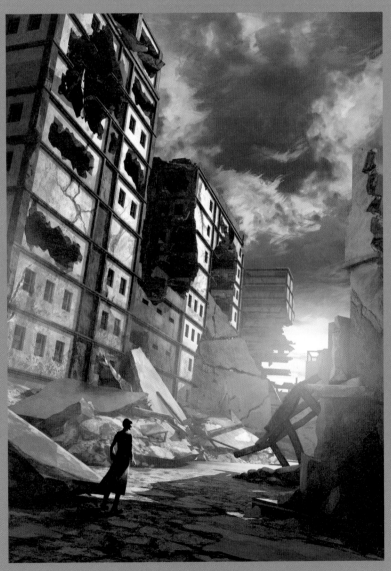

製作:齒車Rapt

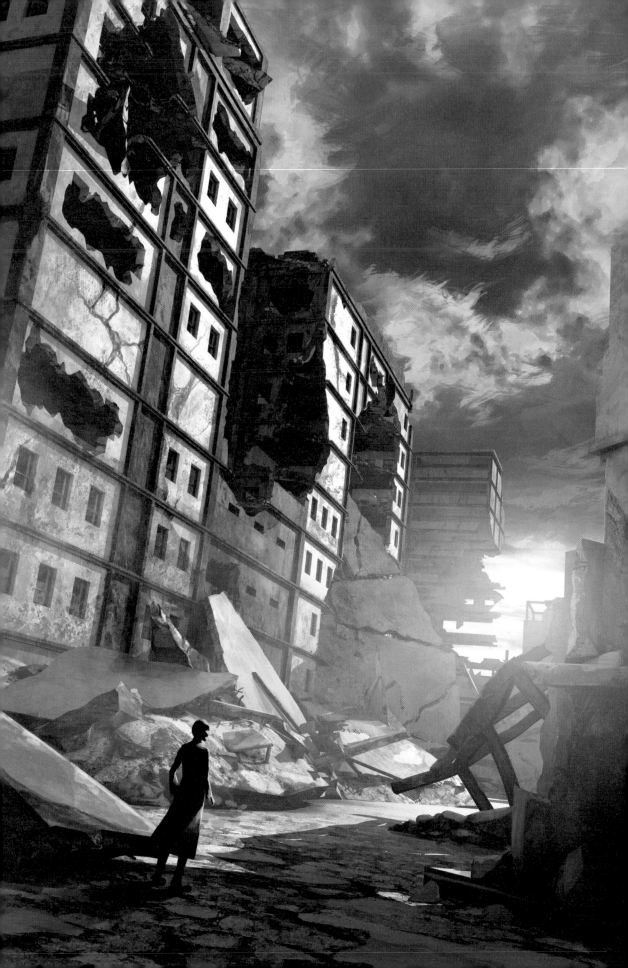

Making
廢都

01 決定設計概念

這裡要描繪的是「都市」的廢墟。一提到廢墟的都市，腦中就會浮現出「發生戰爭等紛爭，導致無人居住的城鎮」、「病毒蔓延、居民都已死絕的城鎮」等幾種不同讓都市成為廢墟的原因。
這裡不光只是單純地描繪出大樓的朽壞狀態即可，若能夠像這樣設定好背景原因的話，自然就能決定出要描繪進畫面的要素，更可以加深整幅畫的意涵。
這次要描繪的是「經歷一場戰鬥而變成廢墟的城鎮」。因此，建築物不會是完整的形狀。會因為受到炮擊而損壞，外形輪廓和牆壁也會出現大範圍的毀損。

02 描繪草圖

一開始先用稍粗的畫筆大範圍地描繪。無視細節，只要在意識到光和影均衡的同時，將整個空間描繪出來即可。為了能夠看得出來是廢墟的都市，將白色和黑色的比例設定為 4：6 左右。如果天空的面積很大的話，「城鎮」感就會減弱，所以這裡將大樓的面積配置得更多一點。這麼一來，陰影就會直接形成縱向的外形輪廓。我們要清楚地掌握住這裡的光影均衡❶。
接著在一條道路的兩側配置了大樓。在這個階段，想要加入「前來調查這裡發生了什麼事情的人」，因此簡單地描繪出人物的外形輪廓。當畫面加入人物時，就會產生「故事性」，加深畫面的意涵。為了要呈現出人物朝向城鎮深處前行的情景，因此規劃了可以看到道路前方的構圖。以黑白描繪完成後，再用〔覆蓋〕或〔色彩增值〕稍微加上色彩來觀察整體氛圍❷。

03 用顏色表現廢墟的悲壯感

如果是在早上的時段，感覺起來這次因為受到「破壞」而造成廢墟的悲壯感會有所減弱。為了加強戲劇化效果，所以決定要將時間設定在傍晚時分❸。以橙色的光線為基調，將影子描繪成紫色。然後把陰影部分調整得更暗一些，加強對比度。最後再配合光線的方向，加入經過模糊處理的燈光，草圖便完成了❹。

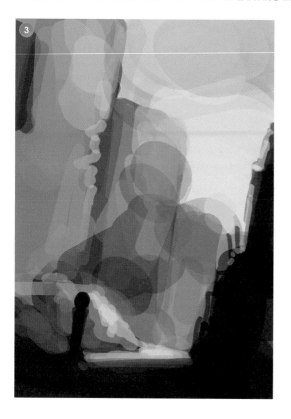

04 用3D模型製作基礎

藉由草圖完成構圖的設計後，接著開始整理形狀。廢墟的建築物使用了3D美術模型來呈現。

很多網站都有販賣3D模型，這裡是將自行製作的物件和購買的物件交織搭配在一起，用3D模型製作一個簡單的基礎。在這個階段還沒有加入光線的效果。每個主題物件都是獨立的，由其原本的色調所構成❺。

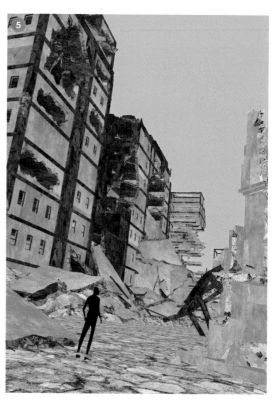

MEMO

不使用3D模型的場合

如果不使用3D的話，要注意牆壁的形狀、地面的形狀，以及建築物的外形輪廓。配合上述的形狀，再以「建築物前方」、「建築物中間」、「建築物裡面」、「地面」這樣的方式，一個一個地區分為不同的零件來製作。然後再各自貼上紋理的話，就可以完成基礎的描繪。

在開始整理畫面前,如果先把圖層分成細小的部分,那麼在之後的修正和構圖變更時的移動都會比較輕鬆,所以推薦這樣的方式給各位。此次因為預定要在大樓與大樓之間的間隙加入沙塵,所以更加需要先做好圖層的區分。依照「地面」「建築物_右側_前方01」、「建築物_右側_前方02」這樣的大範圍牆面,以及個別建築物都區分一個個分開的圖層。因此,這次的情況是區分為「地面」「大樓01_裡側」「大樓02_裡側2」「大樓03_前方」「大樓06_左前方地面」「大樓05_右鋼骨」「大樓04_最前方」等圖層。各位只要用自己最容易理解的方式決定名字,並把圖層分開即可。

05 描繪地面裂縫裂痕的細節

首先要從地面開始描繪。這是把紋理貼滿整個地面的狀態❻。從這裡開始要將裂縫裂痕描繪出來。目前的狀態是碎裂得太細了。因此要製作幾個足以識別出這裡是「地面」的平面,消除裂縫做成塊面。

另外,距離較遠的裡側位置會很難看到裂縫,所以要在不造成畫面干擾的程度下,以接近單色的方式描繪。然後再加上從上而下,和地板顏色相同的漸變效果來讓畫面融合在一起❼。

06 追加陰影

當地面的基礎完成後,將建築物的圖層設定為顯示❽。配合建築物的接地面和隆起形狀的瓦礫。並將因此而形成的陰影追加上去❾。

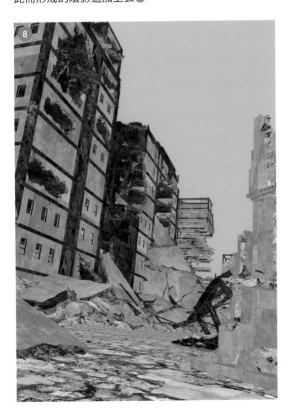

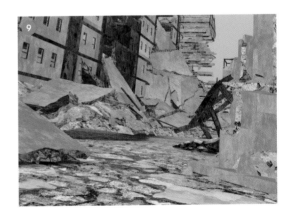

07 意識到最深的影子，描繪建築物的細節

大致描繪過一遍後，接下來要依序進行「建築物」「瓦礫」的整理作業。首先從最前面右側建築物的細節描繪開始。從這裡開始要追加意識到「遮蔽陰影」的影子（第18頁）。因此，為了使牆壁的轉角變得最陰暗，要有意識地放上陰影細節❿。

雖然加入了陰影細節，但是由於逆光的影響，這個建築物大部分變成了只有外形輪廓。為了要讓過於強烈的立體感與畫面融合，這裡要降低對比度。因此要從「明亮的部分」或「陰暗的部分」中，用吸管工具選取顏色，為整個畫面塗上顏色。這樣就能自然地與周圍融合⓫。

最後再加入細微的裂縫細節就完成了⓬。

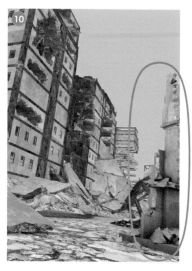
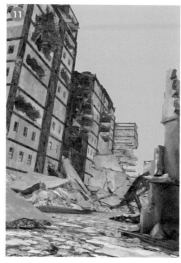
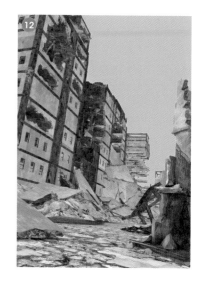

08 描繪瓦礫的細節

接下來要對左側的瓦礫⓭進行處理。和07一樣，依照加入「遮蔽陰影」、覆蓋描繪的流程進行作業。在草圖時放置的瓦礫，上方的塊面太完整了。請在上面追加描繪一些缺損的裂縫以及些微的高低落差吧！

這是加入「遮蔽陰影」後的狀態⓮。在想要加入裂縫的地方，畫上一道黑線，並讓其中一側調整變暗。重複這個作業，就可以製造出些微的高低落差。如果在裂縫線條旁邊放上高光的話，就不是高低落差，而是裂縫的深溝了。將這些外觀細節混合搭配在一起，完成上方塊面的細節部分⓯。

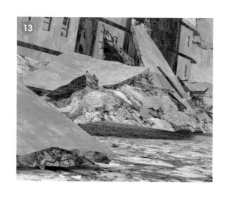

09 描繪鋼骨的細節

按照建築物的前後順序描繪。首先是右側建築物後面倒塌的鋼骨⑯。和之前一樣，依照加入「遮蔽陰影」等細節，再覆蓋描繪的流程進行。這裡的鋼骨和右側的建築物一樣，幾乎都是逆光，是外形輪廓看起來明顯的部分。表面的細部細節沒有必要描繪得那麼細。因為這次是逆光，所以要用高光來強調照射在輪廓處的光線⑰。

10 強調建築物的「孔洞」

按照順序接著往裡側描繪。接下來要整理左側看起來最大的建築物部分。整理前的基礎是⑱。在這裡要將從孔洞可以看到建築物的室內部分調整得更暗一些。這樣做的話，可以更加強調出在牆壁上打開的「孔洞」。增加建築物的崩塌感⑲。

將最暗的部分描繪完成後，一邊要意識來自右側的光線，一邊將建築物的側面（畫面的左側）調整得暗一些。並在窗戶和橫梁組成的凹凸部分的上部細微塊面加上亮光⑳。

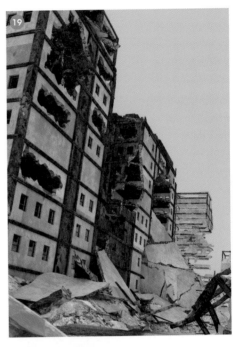
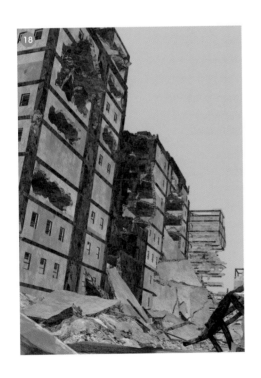
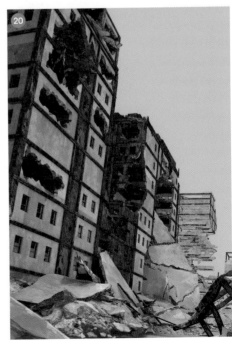

11 在建築物上描繪裂縫細節

當覆蓋描繪的作業完成到一定程度，接著要在牆壁表面追加裂縫。裂縫可以藉由重複進行08的瓦礫細節提升作業相同的方法來呈現。請增加一些壁面的劣化狀態吧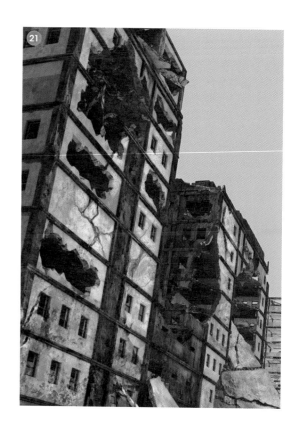！

POINT 描繪外牆髒污與裂縫的訣竅

外壁表面的髒污及裂縫裂痕，要使用比基礎底圖顏色稍微深一點的圓筆刷描繪。將筆刷的不透明度設定在40%左右，以點點的方式輕敲畫面上色。並在打點的過程中，將點與點重疊變黑部分的輪廓稍微加上高光。像這樣反覆進行數次後，一部分的牆面就會產生孔洞型的外觀缺損，可以表現出劣化的狀態。

接著在鋸齒狀外觀的地方加上較深的黑色線條，並且使其邊緣稍微明亮一點的話，看起來就會有裂縫裂痕的感覺。

追加髒污、裂縫前

追加髒污、裂縫後

12 天空是改變印象的重要因素

在整理後方的建築物之前，先製作天空。至此為止，都是以較醒目的描繪主題為優先進行整理。因為天空的面積也很大的關係，所以也是大幅改變畫面印象的要素之一。此外，因為是逆光的場景，先將天空描繪完成，再進行後方建築物作業也比較容易掌握印象。

由於是黃昏時段，首先要將夕陽（光源）描繪得最為明亮，並以暖色（黃色和橙色）來構築。然後，距離夕陽愈遠，愈要逐漸增加紅色的比例，並用紫色描繪雲朵的陰影。這次要呈現出來的是在戰鬥中造成廢墟的都市。為了表現出有些不平靜的氛圍，因此描繪出來的雲朵不是沉穩的形狀，而是以模糊抑鬱的印象來描繪❷❸。

描繪完成後，決定再把夕陽的光線變得更強，形成更具戲劇性的畫面。另外再加上紅色調，加強對比度❷❹。

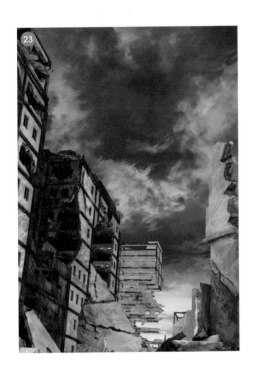
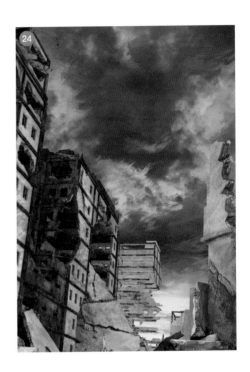

13 讓天空變成綠色，呈現不平靜的氛圍

天空描繪至此，也可以當作完成，告一段落，不過，我還想再增加一些上述的「不平靜的氛圍」。

於是將遠離光源的部分（畫面上部的天空）稍微調整變為綠色。在暴風雨來臨前，天空會出現變成灰綠色的現象。這樣的天空顏色會讓人感到非常不安，所以這裡試圖要呈現出這個效果❷❺。

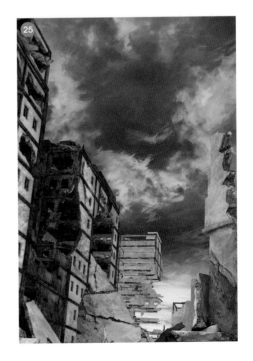

14 以外形輪廓來強調建築物的毀壞

天空完成後，接著要製作後方的建築物。原本位於後方的物件，會由於空氣遠近法（第18頁）的關係，顯得朦朧模糊。因此，很容易會選擇用比較淡薄的顏色上色。但這次因為是強光下的逆光構圖，所以要把可以讓外形輪廓看起來更明顯的暗色運用在遠景的描繪上。

因此相較於細微的劣化和髒污的細節，這裡會更重視外形輪廓的呈現。這裡的重點在於藉由外形輪廓的狀態，最容易表現出被削掉部分的大樓形狀。

也因此更能夠強烈地感受到被破壞的廢墟化都市印象。請將配置在這裡的大樓形狀大面積的削掉吧！然後，再將裸露伸長的鋼骨和殘留的鋸齒狀的混凝土仔細地描寫出來㉖㉗㉘㉙。

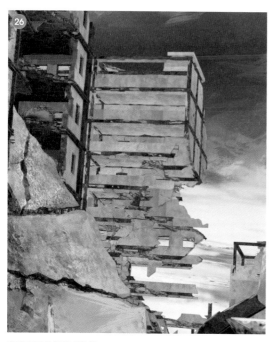

整理畫面前的基礎狀態

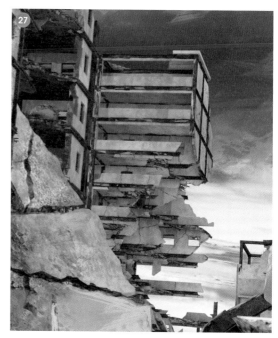

追加遮蔽陰影

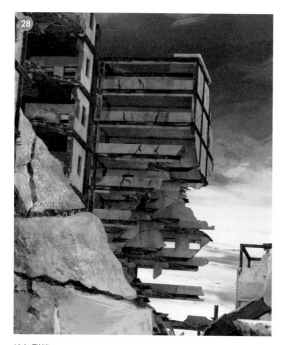

追加裂縫

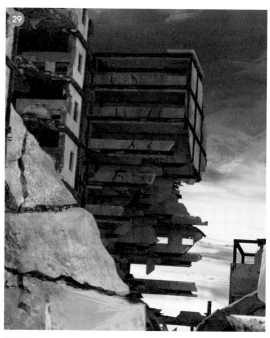

調整變暗，強調外形輪廓的狀態

15 運用補色，強調光線的印象

現在開始進行整體的色調調整。為畫面加入「夕陽」的印象。首先要放上陰影。將陰影的部分加入紫色。這時，畫面前方部分的藍色要加強，並且重疊上色，讓顏色更暗一些⑳。然後用色彩增值來處理整體顏色㉛。

接下來要在受到光線照射的部分，塗上較強的橙色（藍紫色的補色）㉜。一邊以〔覆蓋〕和〔加亮顏色〕圖層重疊調整色調，一邊將受到照射的部分製作成更加強烈明亮的橙色㉝。

將處理後的圖層重疊在基礎的插畫上。光線是橙色，陰影是紫色，這樣的補色可以讓對比度更加清楚。於是就將畫面改變成了夕陽的色調（重疊的狀態請參照下一頁㉞）。只要使用補色對比的話，就能襯托彼此的顏色，使光線的印象更加強烈。

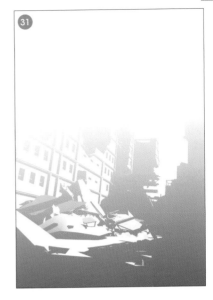

MEMO

補色對比

右邊是將顏色均等變化後環狀排列的「色相環」。在這個色相環中，相對位置的顏色叫做「補色」。這次，作為與藍紫色相對的補色，使用了橙色。使用了補色對比的配色，可以突顯出彼此的顏色。

← 補色 →

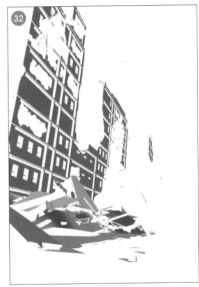

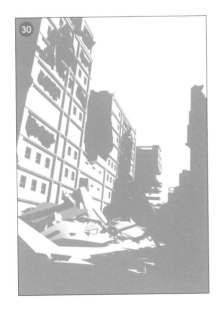

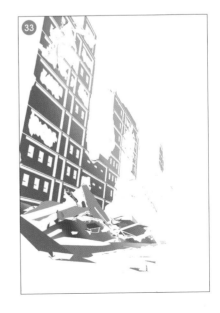

16 描繪從遠處照射過來的強光

這是將15的圖層重疊在基礎插畫上的狀態。因為想讓呈現出從遠處照射進來強烈的陽光,所以後側要比前面稍微多增加一些暖色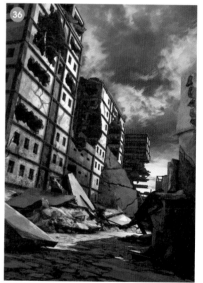。此外還要追加光線的模糊效果。透過以上的步驟,完成了從畫面遠處發出強烈光亮的情景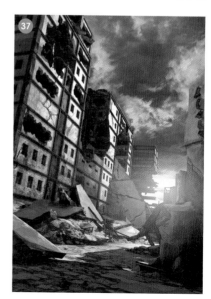。

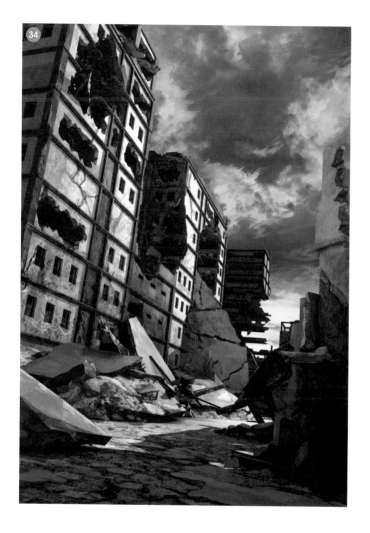

17 人物用外形輪廓呈現

讓在草圖中描繪的人物穿上大衣。這裡設定的
人物印象是來調查此處發生事情的學者。
話雖如此，終究廢墟的背景才是描繪的主體。
因此人物不會描繪出過多的細節。站在陰影裡
的人物，只看得見外形輪廓 38 。重點式的在頭
頂部和肩膀等最受到光線照射的部分加入光線
的描寫，表現出立體感。將人物放入背景當中
時，因為明度差異不大，使得人物的外形輪廓
不怎麼清晰。所以便在大樓和大樓之間加上飛
揚的塵埃，並使下側部分稍微調整變亮。如此
一來便能增強了空氣感 39 。這樣就完成了。

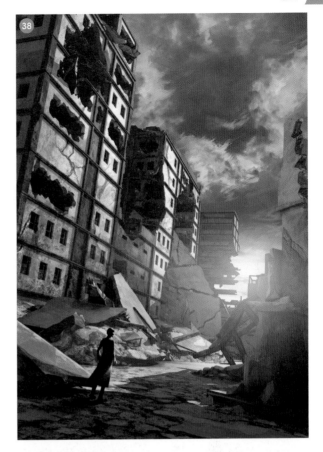

描繪「廢墟的世界」
最重視的重點為何？

使人感受到故事性的畫面構成　　TripDancer

以我來說，很少會讓人物出現在我的畫作當中。但是，正因為畫面中沒有人物，所以更重視能夠讓人感受到曾經有人在此生活的痕跡和氛圍等充滿故事性的畫面構成。如果能在一幅畫中讓觀看者各自去想像、去感受到廢墟世界背後隱含的故事的話就好了。我就是以這樣的心情描繪。

整體的氛圍以及人工物與自然物的對比　　Chigu

我在描繪插畫的時候，特別注意的是「遠近感」、「空氣感」、「光線的呈現」、「顏色的印象」這些要項。我所描繪的插畫作品，並不是具備強烈個性的類型。但是在這樣的情況下，我仍然一直都很注意描繪的過程，以及能夠確實地將自己想要呈現的東西描繪出來。以廢墟而言，「崩塌」和「髒污」是只有廢墟才特有的美感。另外，「人工物與自然物的對比」所產生的寂寥感，也能夠讓人在其中感受到浪漫的氣息。倘若可以藉由整體的氣氛，描繪出些許足以觸動觀眾內心的事物的話，我會很開心的。

意識到「空氣感」　　齒車Rapt

在廢墟當中，有著從過去就一直存在著的物件，都經歷過一段逐漸朽壞的過程。也就是說，故事性絕對存在。至於是要傳達出哀愁悲傷的方向？還是像恐怖片一樣營造出恐怖感？又或是充滿神秘的表現呢？。根據描繪者的一念之間，畫風就會完全改變。
所謂空氣感，就是「光和影的均衡」、「細節的描繪程度」以及「配置在畫面上的主題物件」等等，這些不同的要素綜合性地彼此交互影響後的成果。請在開始描繪的階段好好思考「自己想要描繪的廢墟」是什麼？試著去意識到如何才能表現那樣的畫面的「空氣感」。我覺得只要能夠做到這點，一定就能描繪出更有魅力的插畫了！

作者介紹

TripDancer（トリップダンサー）

設計師。設計概念藝術家。
擅長描繪具有厚重感的廢墟，還有以科幻世界觀為背景的作品。
在數位遊戲發行平台「Steam」中擔任「BARRICADEZ」
（https://store.steampowered.com/app/1131930/
BARRICADEZ/）的設計工作。

● 負責章節　Part 1 ～ 3
Twitter　@trip_dancer_n
Pixiv　https://www.pixiv.net/users/19834644

Chigu（チグ）

自由背景插畫家。
作品特徵是具有清涼感的美麗插畫。
參與遊戲背景設計等工作。

● 負責章節　Part 4 ～ 6
Twiter　@Chigu_12
Pixiv　https://www.pixiv.net/users/298993

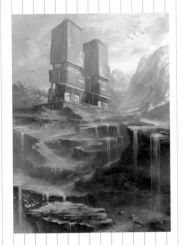

齒車Rapt

自由插畫家。
以背景美術為中心活躍中。
興趣是製作許多以SF科幻及奇幻世界為主題的
繪畫。並以Vtuber的身分，在網路上投稿插畫
製作過程的直播節目及描繪過程影片等等。

● 負責章節　第20～24頁、Part 7 、 8
Twitter　@Rapt3333
HP　https://raptjp.tumblr.com/

國家圖書館出版品預行編目（CIP）資料

描繪廢墟的世界／TripDancer, Chigu, 齒車 Rapt 作；楊哲群
翻譯 -- 新北市：北星圖書事業股份有限公司, 2021.06；
楊哲群翻譯
160 面；18.2×25.7 公分
ISBN 978-957-9559-78-2（平裝）

1.繪畫技法

947.1 110002410

描繪廢墟的世界

作　　者／TripDancer、Chigu、齒車 Rapt
翻　　譯／楊哲群
發　　行／陳偉祥
出　　版／北星圖書事業股份有限公司
地　　址／234 新北市永和區中正路 462 號 B1
電　　話／886-2-29229000
傳　　真／886-2-29229041
網　　址／www.nsbooks.com.tw
E-MAIL／nsbook@nsbooks.com.tw
劃撥帳戶／北星文化事業有限公司
劃撥帳號／50042987
製版印刷／皇甫彩藝印刷股份有限公司
出 版 日／2021 年 6 月
I S B N／978-957-9559-78-2
定　　價／500 元

如有缺頁或裝訂錯誤，請寄回更換。

臉書粉絲專頁

LINE 官方帳號